中國碑帖名品二編 [九]

李仲璇修孔廟碑

上海書畫出版社

前言

中華文明綿延五千餘年，文字實具第一功。從倉頡造字而雨粟鬼泣的傳說起，歷經華夏子民智慧聚集、薪火相傳，終使漢字生生不息，蔚爲壯觀。伴隨着漢字發展而成長的中國書法，基於漢字象形表意的特性，在一代又一代書寫者的努力之下，最終超越其實用意義，成爲一門世界上其他民族文字無法企及的純藝術，并成爲漢文化的重要元素之一。在中國知識階層看來，書法是中國人『澄懷味象』、寓哲理於詩性的藝術最高表現方式，她净化、提升了人的精神品格，歷來被視爲『道』『器』合一。而事實上，中國書法確實包羅萬象，從孔孟釋道到各家學說，從宇宙自然到社會生活，中華文化的精粹，在其間都得到了種種反映，書法無愧爲中華文化的載體。書法又推動了漢字的發展，篆、隸、草、行、真五體的嬗變和成熟，源於無數書家前啓後、對漢字美的不懈追求，多樣的書家風格，則愈加顯示出漢字的無窮活力。那些最優秀的『知行合一』的書法家們是中華智慧的實踐者，他們匯成的這條書法之河印證了中華文化的發展。

因此，學習和探求書法藝術，實際上是瞭解中華文化最有效的一個途徑。歷史證明，漢字及其書法衝破了民族文化的隔閡和時空的限制，在世界文明的進程中發生了重要作用。我們堅信，在今後的文明進程中，這一獨特的藝術形式，仍將發揮出巨大的力量。然而，在當代這個社會經濟高速發展、不同文化劇烈碰撞的時期，書法也遭遇前所未有的挑戰，這其間自有種種因素，而漢字書寫的退化，或許是書法之道出現踟躕不前窘狀的重要原因，因此，有識之士深感傳統文化有『迷失』和『式微』之虞。書法藝術的健康發展，有賴於對中國文化、藝術真諦更深刻的體認，匯聚更多的力量做更多務實的工作，這是當今從事書法工作的專業人士責無旁貸的重任。

有鑒於此，上海書畫出版社以保存、還原最優秀的書法藝術作品爲目的，從系統觀照整個書法史藝術進程的視綫出發，於二〇一一年至二〇一五年間出版《中國碑帖名品》叢帖一百種，受到了廣大書法讀者的歡迎，成爲當代書法出版物的重要代表。爲了能夠更好地呈現中國書法的魅力，滿足讀者日益增長的需求，我們決定推出叢帖二編。二編將承續前編的編輯初衷，擴大名作的匯集數量，進一步提升品質，以利讀者品鑒到更多樣的歷代書法經典，獲得對中國書法史更爲豐富的認識，促進對這份寶貴遺産更深入的開掘和研究。

上海書畫出版社

簡 介

《李仲璇修孔子廟碑》，又稱《魯孔子廟碑》。東魏興和三年（五四一）十二月十一日立。碑爲螭紋圓首，有額，篆書六字『魯孔子廟之碑』。碑陽楷書，二十五行，行五十一字。碑陰楷書，三列，首列七行，二列二十五行，三列二十九行。碑側有『任城王長孺書碑』一行，王昶《金石萃編》以筆迹與碑文不類，疑是後人妄刻。碑文記述了兗州刺史李仲璇命工人修建孔子容像，且爲『孔門十賢』立像等事。碑石今在山東曲阜孔府西倉漢魏碑刻陳列館。此碑雖爲楷書，却雜糅了篆書及隸書的部分寫法。

康有爲《廣藝舟雙楫》評此碑曰：『如烏衣子弟，神采超俊。』

本次選用之本爲朵雲軒所藏明末清初拓本，經郭麐、龐澤鑾、張增熙、戚叔玉等遞藏，冊首有費念慈、褚德彝題簽。惜此本中數開裝裱錯亂，今重新整理順序。整幅拓本爲私人所藏民國時期拓本。均爲首次原色全本影印。

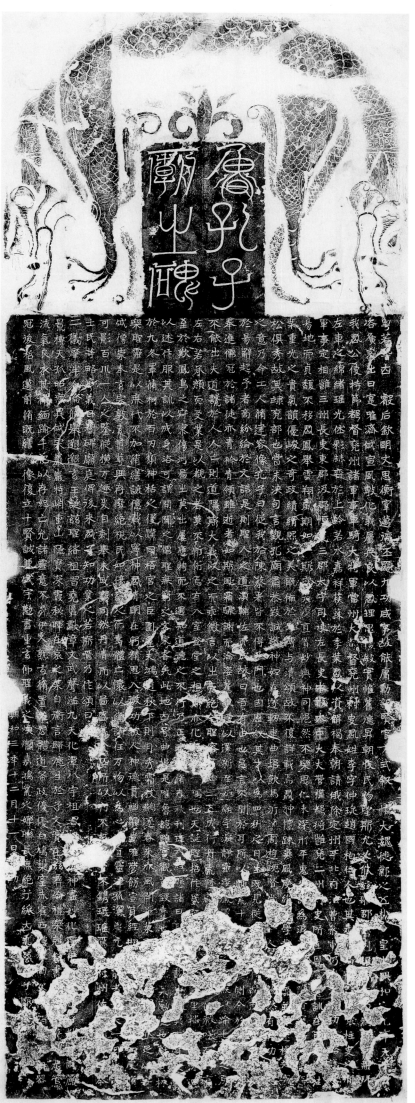

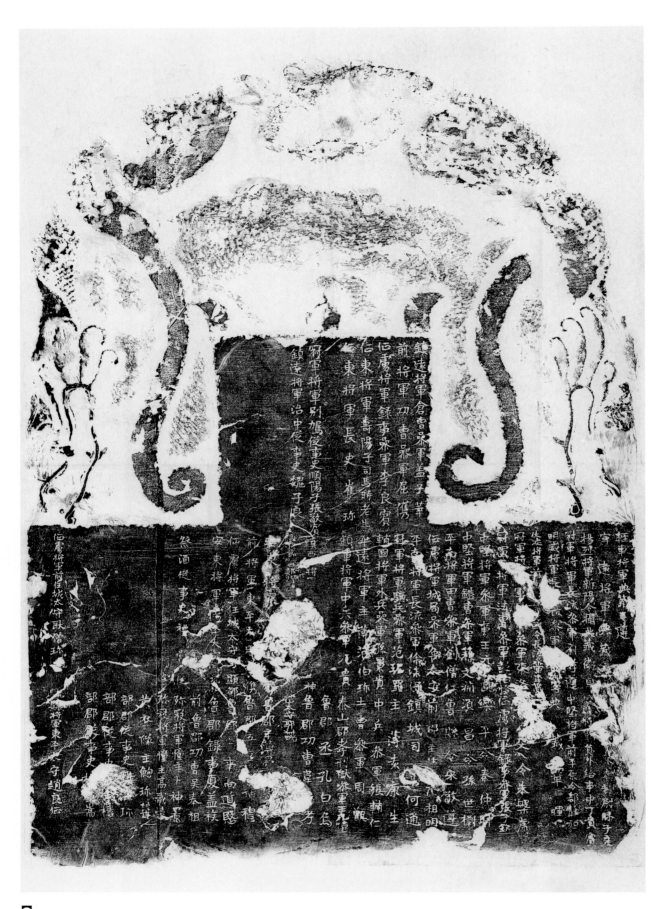

【碑陰】

李仲璇脩孔廟碑 西爽蛐

魏李仲璇脩孔廟碑

靈芬館藏舊拓本歸
安心室秋匼屬褚德彝題

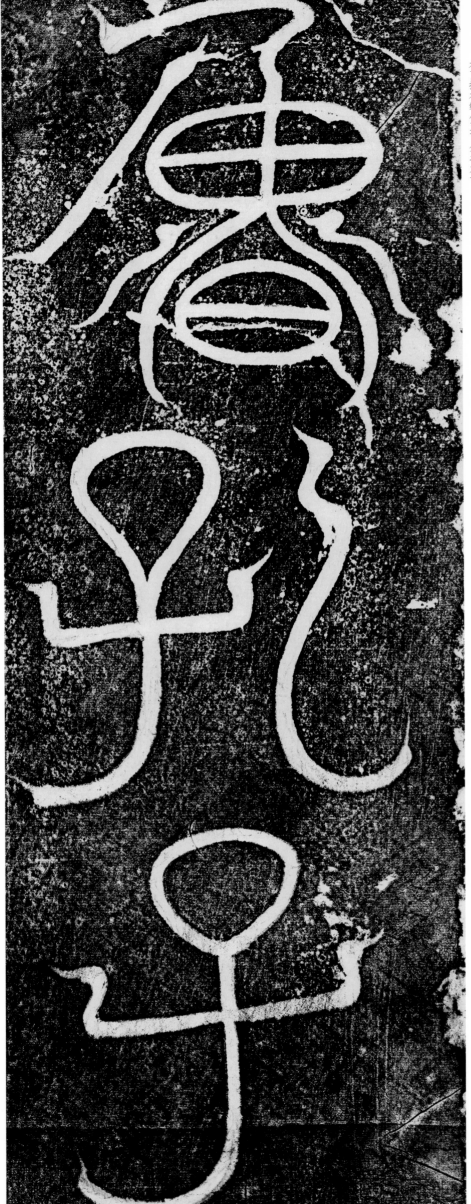

【碑額】 魯孔子 ╱

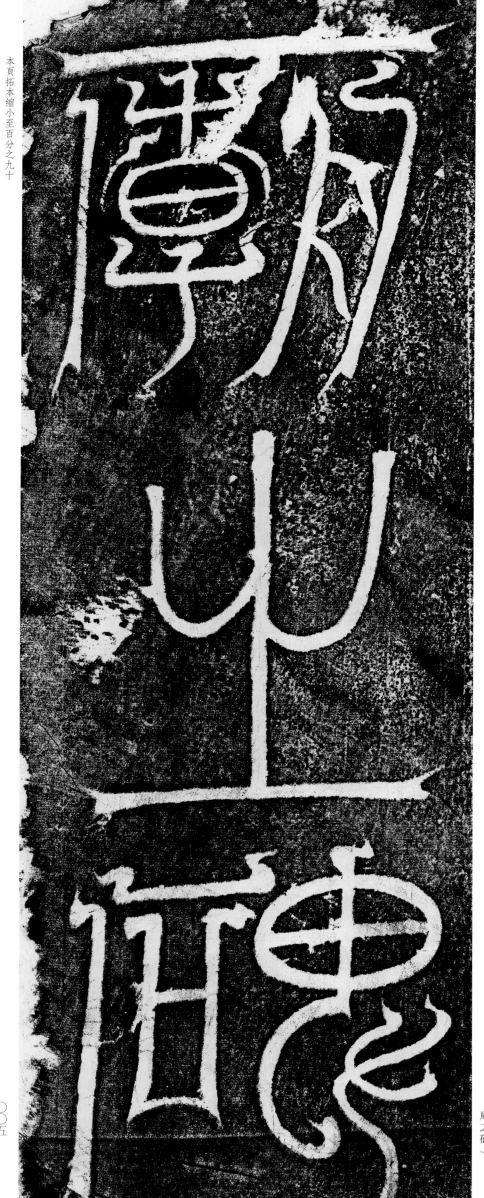

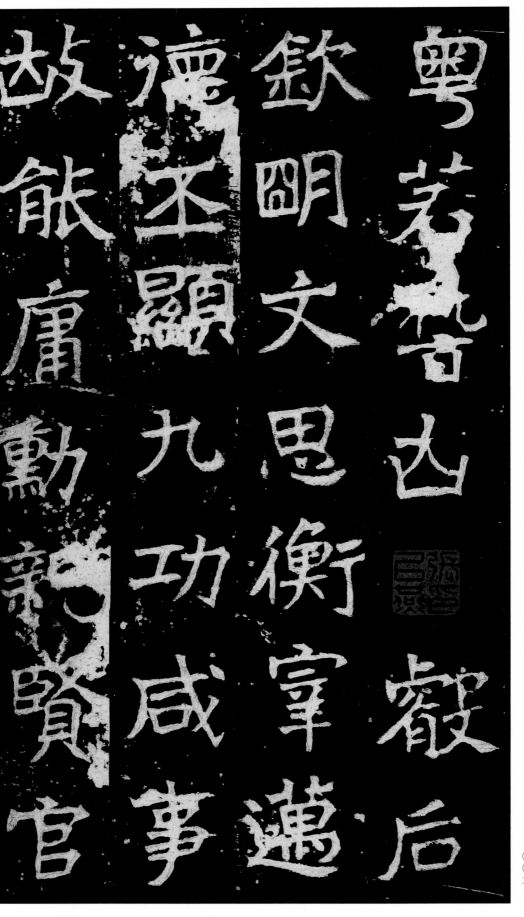

粵若稽古，毅后欽明：順著歷史去查考往事，聖明君主無不是敬肅明察，威儀四方。粵，語助詞，通『曰』。若，順。稽，考。毅后，聖明君主。欽，威儀表備。明，照臨四方。

文思：指才智與道德，用以稱頌帝王。語出《尚書·虞書·堯典》：『曰若稽古帝堯，曰放勳，欽明文思安安。』克讓。』陸德明注：『欽明文思之文，道德純備謂之思。』

邁德。勤勉樹德。語出《尚書·大禹謨》：『皋陶邁種德，德乃降，黎民懷之。』

丕顯：英明顯耀。語出《尚書·康誥》：『惟乃丕顯考文王，克明德慎罰。』

九功：古代『六府三事』之稱，此指政事。《左傳·文公七年》：『六府、三事，謂之九功。水、火、金、木、土、穀，謂之六府。正德、利用、厚生，謂之三事。』

庸勳：獎賞有功之人。《左傳·僖公二十四年》：『庸勳、親親、暱近、尊賢，德之大者也。』

【碑陽】粵若稽古，毅后 / 欽明，文思衡宰，邁 / 德丕顯，九功咸事， / 故能庸勳親賢，官 /

式叙：即『式序』，按照次第、順序。
《詩經‧周頌‧時邁》：『明昭有周，
式序在位。』鄭玄注：『用次第處
位。』

大魏徙鄴：北魏永熙二年（五三四），
北魏孝武帝元修不願爲權臣高歡所控
制，西逃投奔宇文泰。高歡另立元善見
爲孝靜帝，並於永熙三年（五三五）還
都於鄴，史稱東魏。

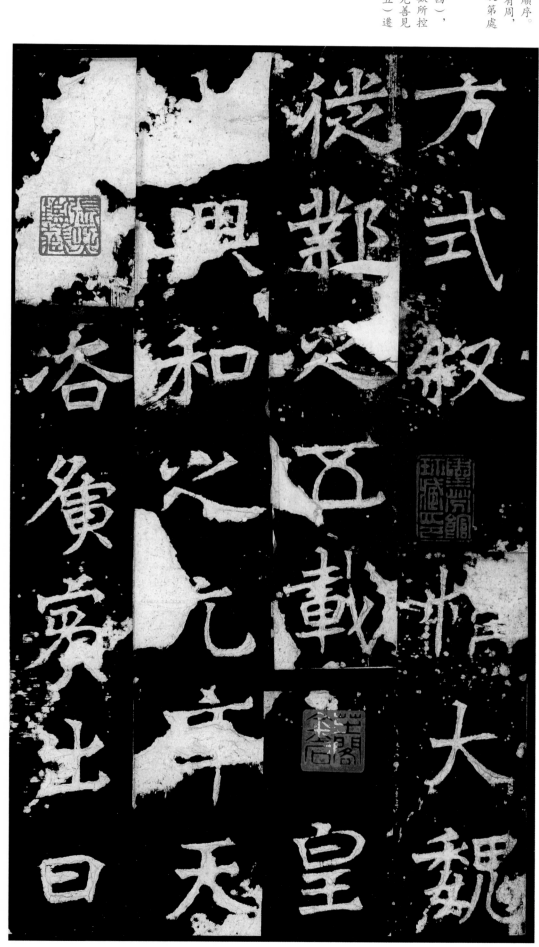

方式叙。惟大魏／徙鄴之五載，皇／□興和之元年，天／子□咨，賓賓出日：／

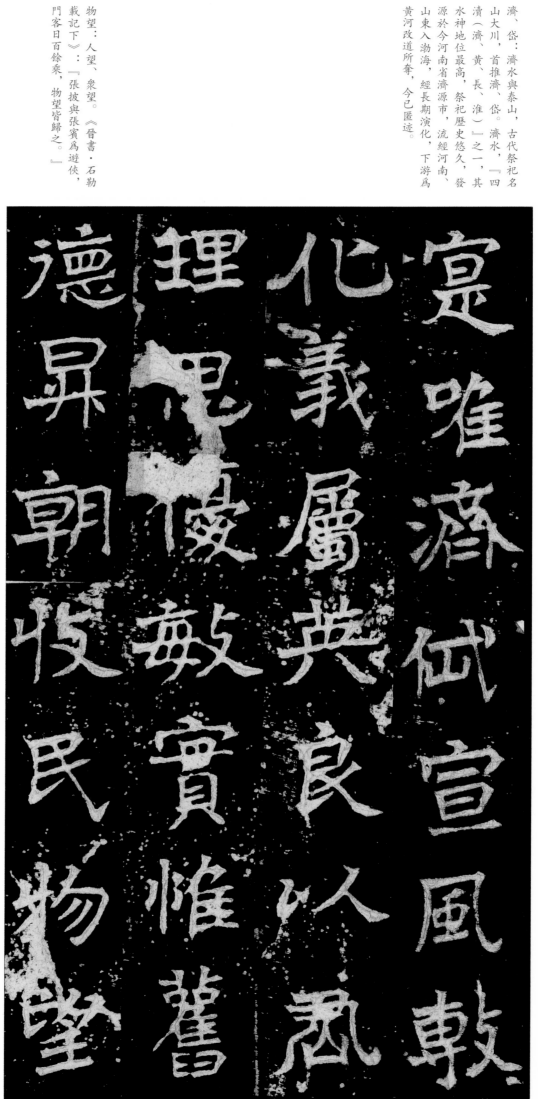

寔唯濟、岱，宣風教／化，義屬英良，以君／理思優敏，實惟舊／德，昇朝收民，物望／

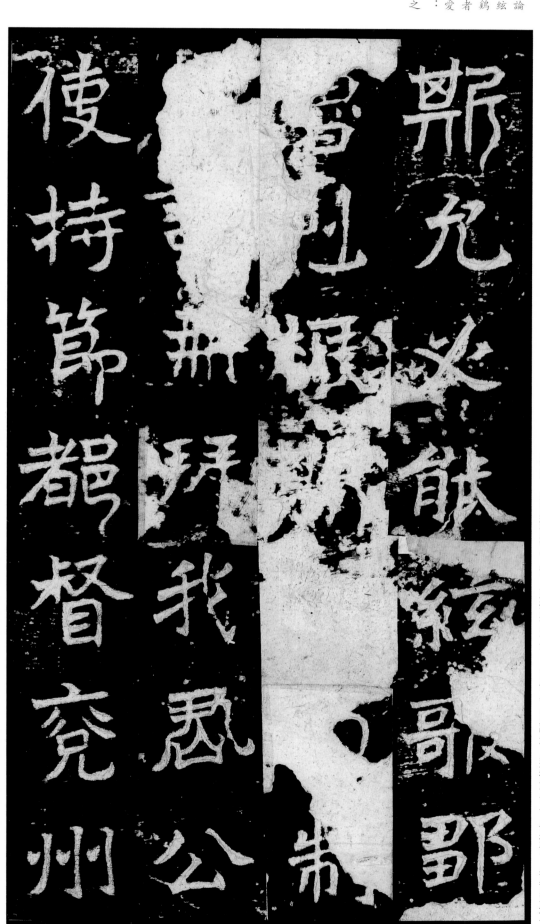

斯允，必能絃歌鄒／魯，剋振斯（文）／囗制／囗詔册，拜我君公／使持節、都督兗州／

絃歌：此指禮樂教化。典出《論語·陽貨》：「子之武城，聞絃歌之聲，夫子莞爾而笑曰：「割雞焉用牛刀。」子遊對曰：「昔者偃也聞諸夫子曰：君子學道則愛人，小人學道則易使也。」子曰：「二三子，偃之言是也，前言戲之耳。」」

剋：同「克」，語助詞。

〇〇九

李仲璇：生卒年不詳，據《魏
書·李仲璇傳》載：「（李）瞰從
弟仲璇，奉朝請，定，中散，太中大夫
史，太尉諮議，中散，太中大夫，
東郡、汲郡二郡太守，司徒左長
史，弘農太守。先是，宮牛二姓阻
嶮爲害，仲璇示以威惠，并即歸
伏。還除衛將軍、金紫光祿大夫，
仍除北雍州刺史，將軍如故，轉車
騎將軍，左光祿大夫。天平初，還
都於鄴，以仲璇爲營構將作，進號
衛大將軍。出除車騎大將軍、兗州
刺史。仲璇以孔子廟墻宇頗有頹
毀，遂修改焉。還，除將作大匠。
所歷并清勤有聲，年六十六卒。贈
驃騎大將軍、儀同三司、青州刺
史。」

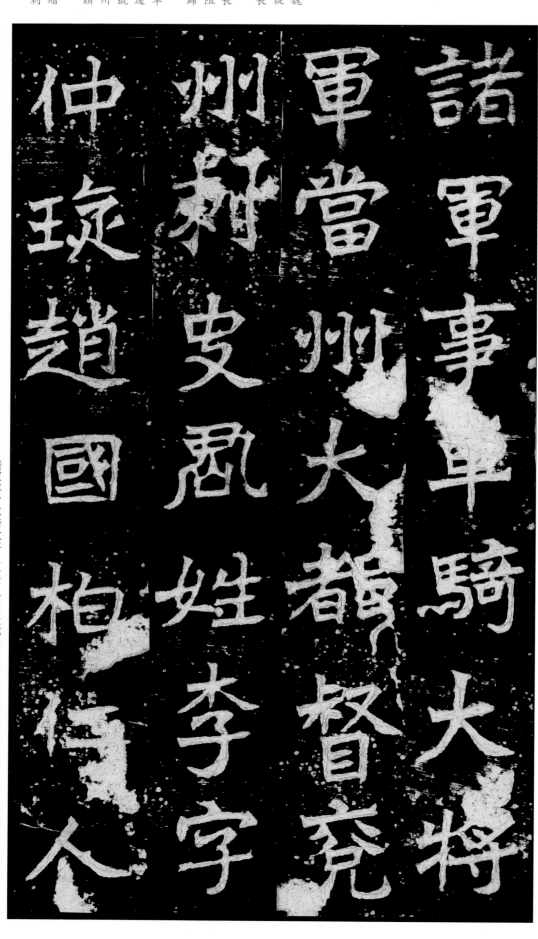

诸军事、车骑大将／军、当州大都督、兖／州刺史。君姓李，字／仲璇，赵国柏仁人／

赫奕：光輝炫耀貌。

瑤光：古人認爲北斗七星的第七顆星「瑤光」象徵祥瑞。《淮南子·本經訓》：「瑤光者，資糧萬物者也。」高誘注：「瑤光，謂北斗杓第七星也……瑤光，和氣之見者也。」

左車：李左車，秦漢之際著名謀士，戰國時期趙將李牧之孫。秦末時，李左車輔佐趙王歇，封廣武君，後爲韓信謀士，提出「百戰奇勝」之策，助韓信攻取燕、齊等地。著有《廣武君略》。

柱史之胤：老子李耳的後裔。「柱史」，即「柱下史」，官名，老子曾在周朝任此職，故稱。

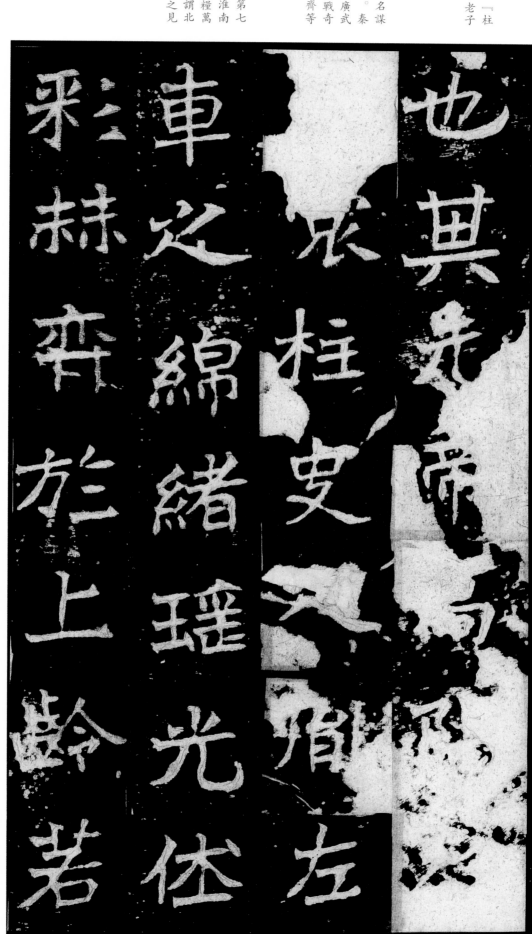

也。其先帝高（陽之／苗）裔，柱史之胤，左／車之綿緒。瑤光休／彩，赫奕於上齡；若／

扶蔬：即「扶疏」，形容枝葉繁盛茂密，此指繁榮昌盛。《北齊臨淮王造像碑》：「鬱萬善而扶蔬。」

季葉：猶「季世」，末世。漢揚雄《司空箴》：「昔在季葉，班祿遺賢。」

解褐：解下布衣，入朝做官。

奉朝請：官名。古代諸侯朝見天子一年兩次，春季為「朝」，秋季為「請」，後因以指定期參加朝會至南北朝時，用以安置閒散官員，為虛職。

俄除：不久後被任命。俄，不久，短期內。除，官員被任命。

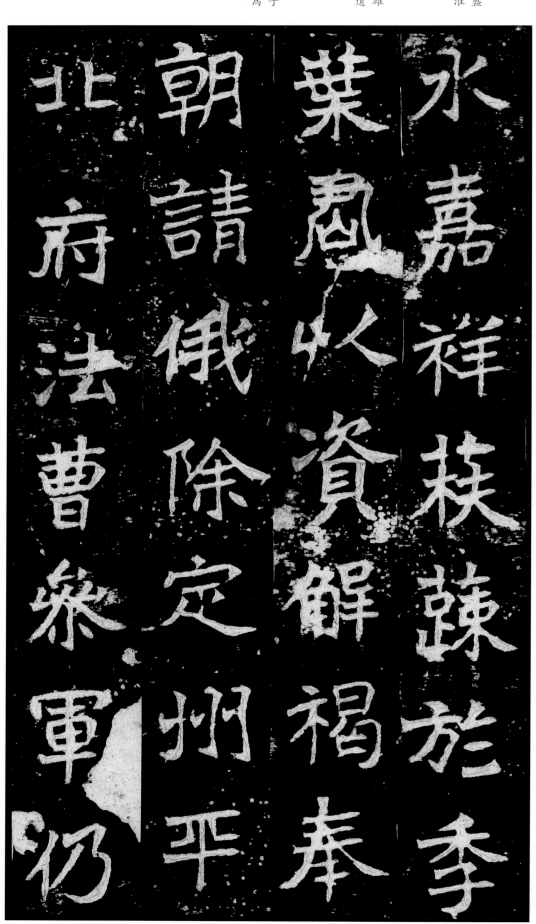

水嘉祥，扶蔬於季／葉。君以資解褐奉／朝請，俄除定州平／北府法曹叅軍，仍／

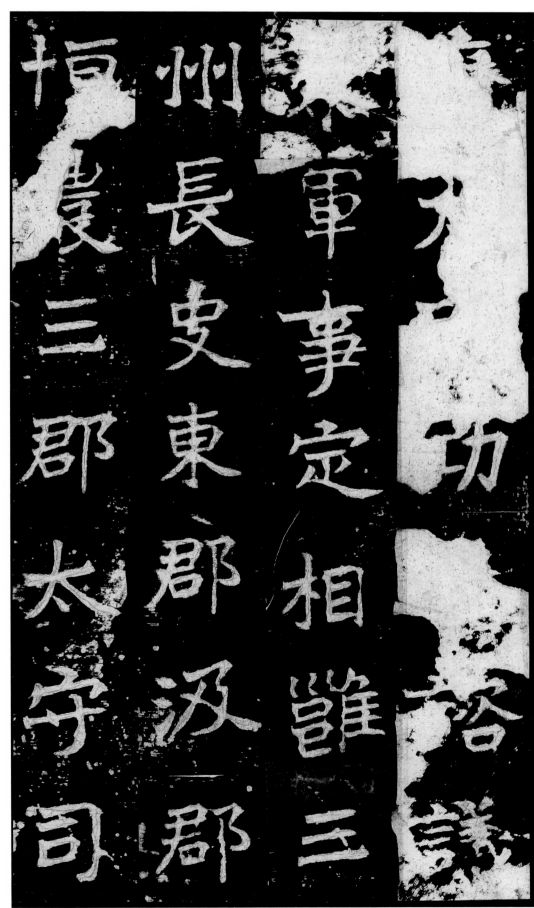

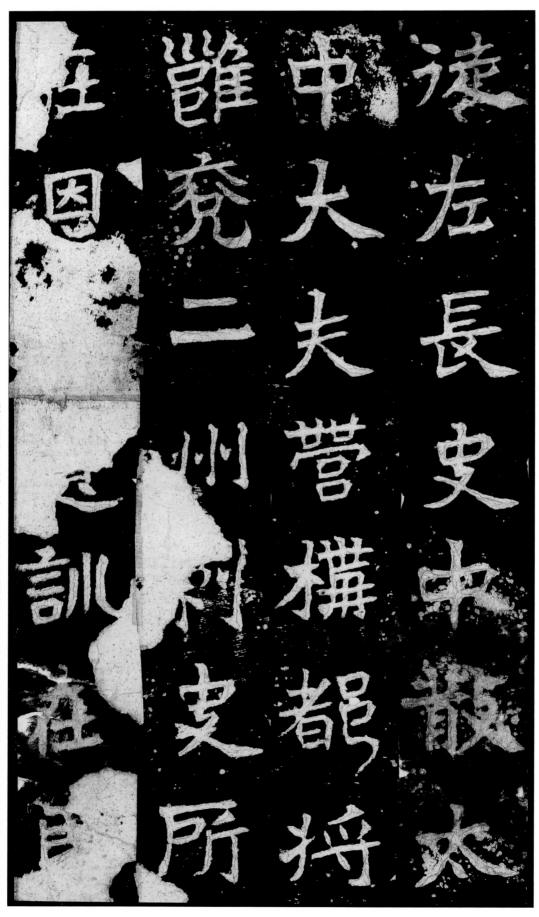

徒左長史，中散、太／中大夫，營構都將，／雝、兗二州刺史。所／在恩□，（遺）訓在民。／

（夫）□桂易地，而貞／馥不移，君鳳舉雲／翔，風期如一，斯寔／天懷直置，妙與神／

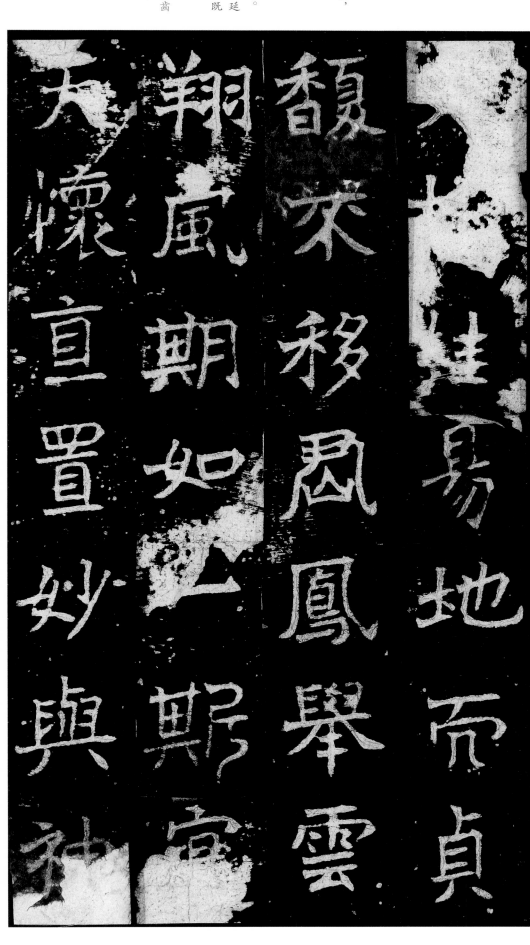

貞馥：品德高尚，修行深厚。馥，香氣濃郁。

鳳舉雲翔：仕途顯達，擢升迅速。鳳舉，猶言進身升官。南朝宋顏延之《五君詠·向常侍》：『交呂既鴻軒，攀嵇亦鳳舉。』

風期：風格品性。《晉書·習鑿齒傳》：『其風期俊邁如此。』

天懷直置：天性就是如此。

〇一五

悒然：鬱悶不暢貌。

奕葉重光：比喻纍世盛德，輝光相承。《尚書‧顧命》：「昔君文王、武王，宣重光。」孔安國注：『言昔先君文、武，布其重光纍聖之德。』奕葉，纍世，世代。漢蔡邕《琅邪王傅蔡郎碑》：「奕葉載德，常歷宮尹，以建於茲。」

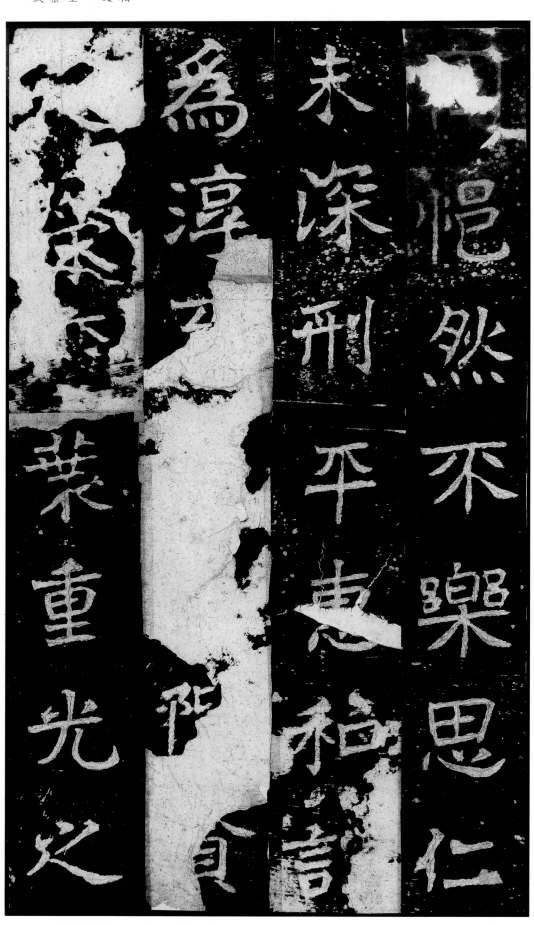

同。悒然不樂，思仁／未深，刑平惠和，□／爲淳□。□□階資／（寵□）之榮，奕葉重光之／

貴氣韻優峻之奇

政績緝熙

備於

故不復詳載焉

緝熙：光芒照耀貌。《周頌·敬
之》：「日就月將，學有緝熙於
光明。」鄭玄注：「緝熙，光明
也。」

貴，氣韻優峻之奇，／政績緝熙之美，既／備於史傳與清頌，／故不復詳載焉。君／

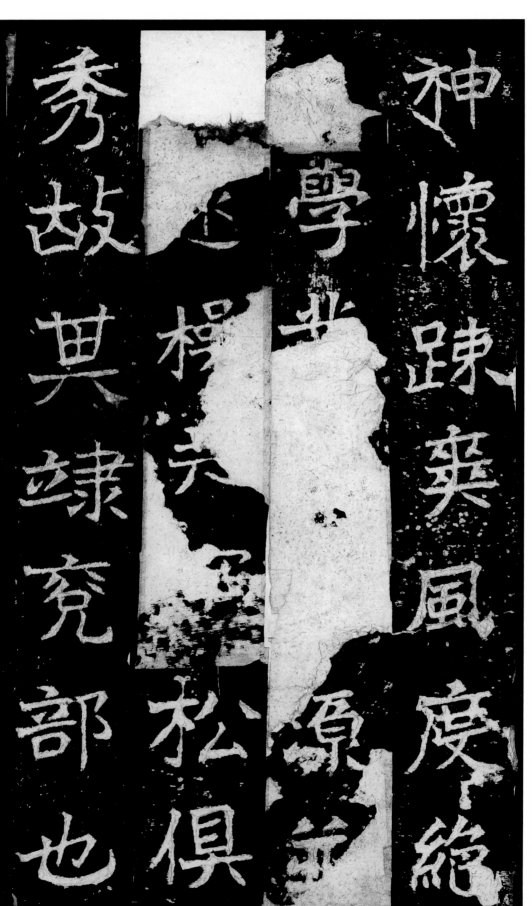

神懷疎爽，風度絕／（人），學（業與）□源並／（深，趣）操（共寒）松俱／秀，故其逮兗部也，／

逮兗部：到兗州。逮，同『迨』，臨，至。

浹旬：一旬，十天。

敬神如在：指祭祀時心意虔誠，如受祭者就在面前一般。典出《論語·八佾》：『祭如在，祭神如在。』

軔車：停車。

沂流：即沂水，古代爲泗水支流，經流魯地。黃河奪淮、泗入海後，沂水成爲黃河支流。

當未浹旬言覲孔

廟肅恭致誠敬神

如在遂軔車曲阜

飲馬沂流周遊眺

嘗未浹旬，言覲孔／廟，肅恭致誠，敬神／如在，遂軔車曲阜，／飲馬沂流，周遊眺／

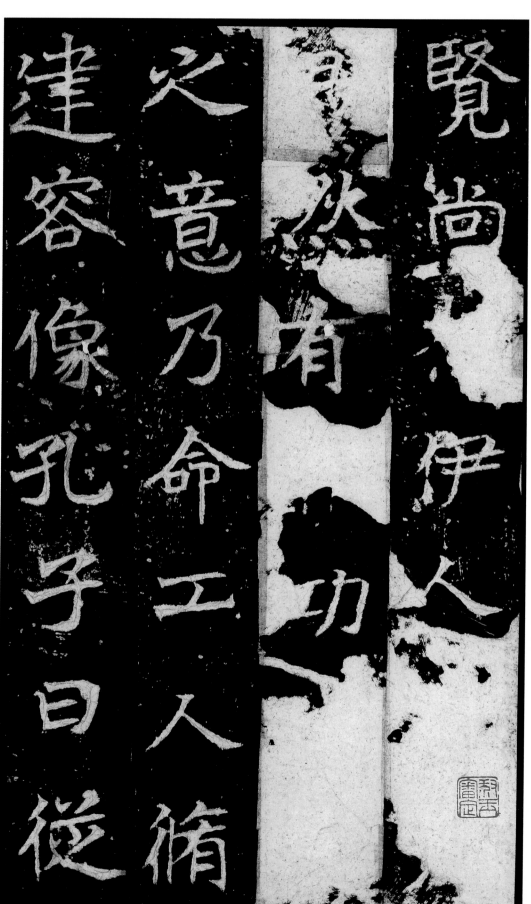

覽，尚想伊人，（□□／慨）然，有（報）功□□／之意。乃命工人，脩／建容像。孔子曰：「從／

容像：容貌形象，此指孔子塑像。

我於陳蔡者皆不

得及門也因歷敘

其才以爲四科之

目生既見從

我於陳、蔡者，皆不／得及門也。」因歷敘／其才，以爲四科之／目，生既見從，（沒口）／

四科：指德行、言語、政事、文
學，孔子評價弟子的四類門目。
語出《論語·先進》：「德行：顏
淵、閔子騫、冉伯牛、仲弓。言
語：宰我、子貢。政事：冉有、季
路。文學：子遊、子夏。」《後漢
書·鄭玄傳》：「仲尼之門，考以
四科。」

起子者商：指孔子受弟子卜商的啓
發。典出《論語・八佾》：「子夏
問曰：「巧笑倩兮，美目盼兮，素
以爲絢兮。何謂也？」子曰：「繪
事後素。」曰：「禮後乎？」子
曰：「起子者，商也，始可與言
《詩》已矣。」」卜商，字子夏。

滇：同「須」。

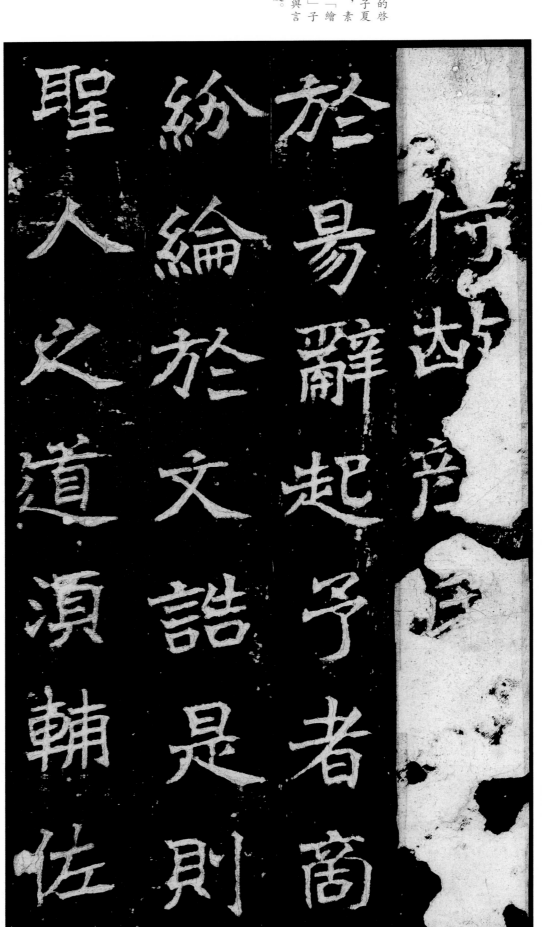

□侍。故顏氏□□，□□／於易辭；起子者商，／紛綸於文誥。是則／聖人之道，滇輔佐／

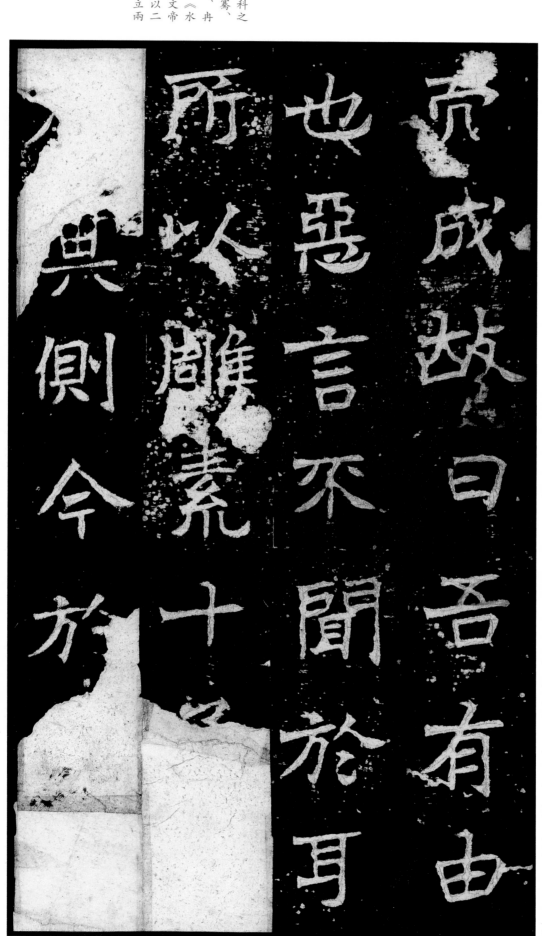

而成，故曰：「吾有由／也，惡言不聞於耳。」／所以雕素十子，（侍／於）其側。今於□□（□□）／

雕素：雕塑和繪畫其人形象。

十子：即孔門十哲，孔子稱四科之卓著者，分別為：顏淵、閔子騫、冉伯牛、仲弓、宰我、子貢、冉有、季路、子遊、子夏。按，《水經注》載，北魏黃初元年，魏文帝曾命修孔舊廟，孔子塑像旁是以二弟子執卷立侍兩旁，故十哲分立兩旁之制始自李仲璇修孔廟。

青衿青領：青色交領長袍，此指素服。《詩・鄭風・子衿》：「青青子衿。」《毛傳》：「青衿，青領也。學子之所服。」

風霜驟謝：此指歲月變遷。

奉進儒冠於諸徒，

亦青衿青領。雖逝

者如斯，風霜驟謝，

而淪姿舊訊，曖似

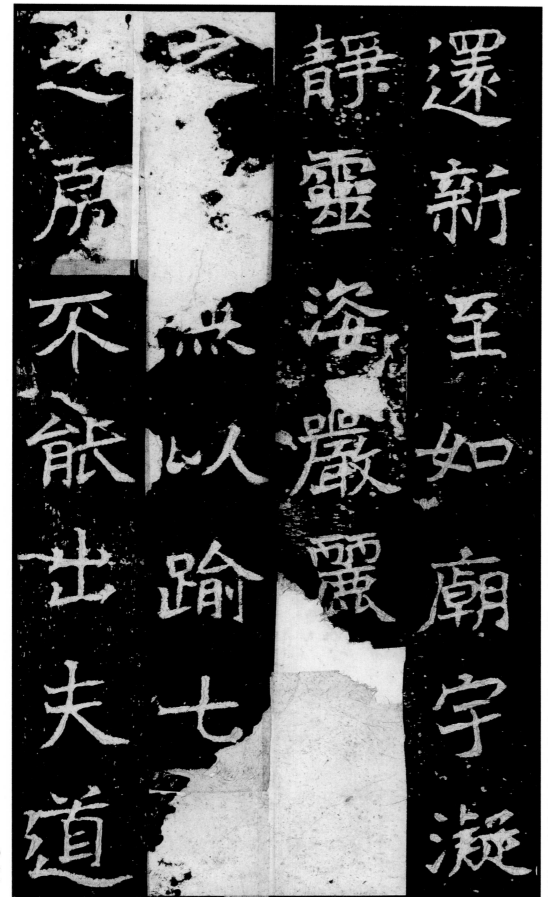

還新至如廟宇凝
靜靈姿嚴麗
以人踰七
不能出夫道

還新。至如廟宇凝／靜，靈姿嚴麗，（數仞）／之（墻）無以逾，七口／之房不能出。夫道／

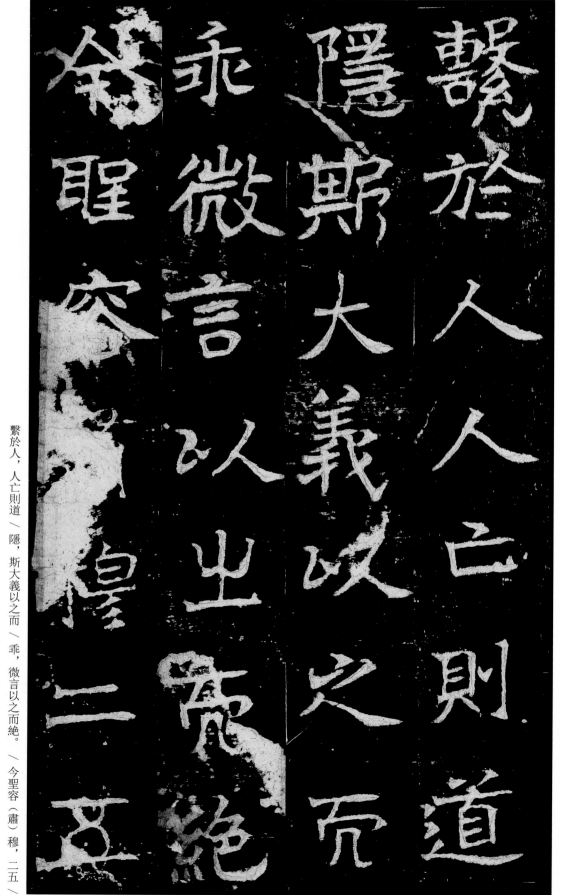

繫於人，人亡則道／隱，斯大義以之而／乖，微言以之而絕。／今聖容（肅）穆，二五／

成行，丹素陸離，□／□□□。□□似微／喫而（時）言，左右若／承顏而受業。是以／

二五成行：指孔門十哲的塑像分立
於廟堂兩旁。

陸離：光彩絢麗貌。《淮南子・本
經訓》：「五采爭勝，流漫陸
離。」高誘注：「陸離，美好
貌。」

承顏：順承師長的顏色，此指侍
奉孔子。《漢書・雋不疑傳》：
「聞暴公子威名舊矣，今乃承顏接
辭。」

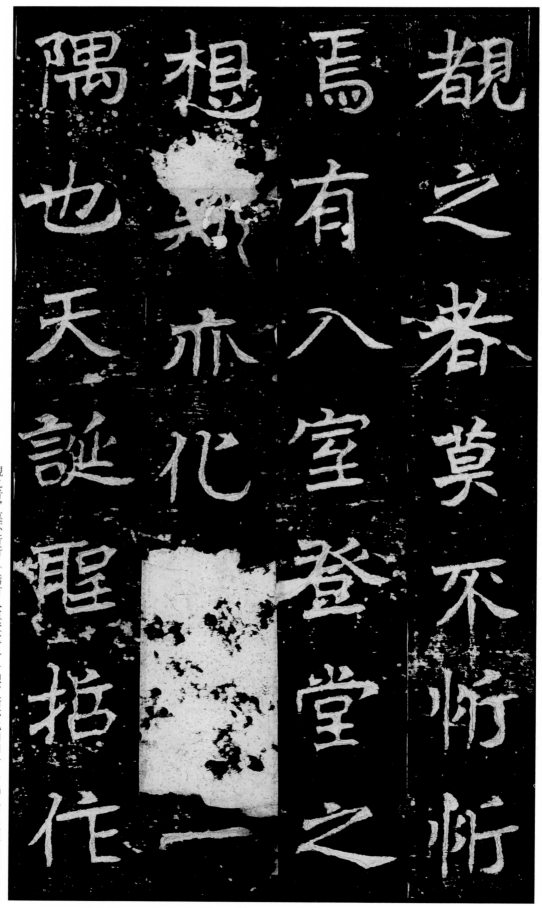

觀之者，莫不忻忻／焉有入室登堂之／想，斯亦化□□一／隅也。天誕聖哲，作／

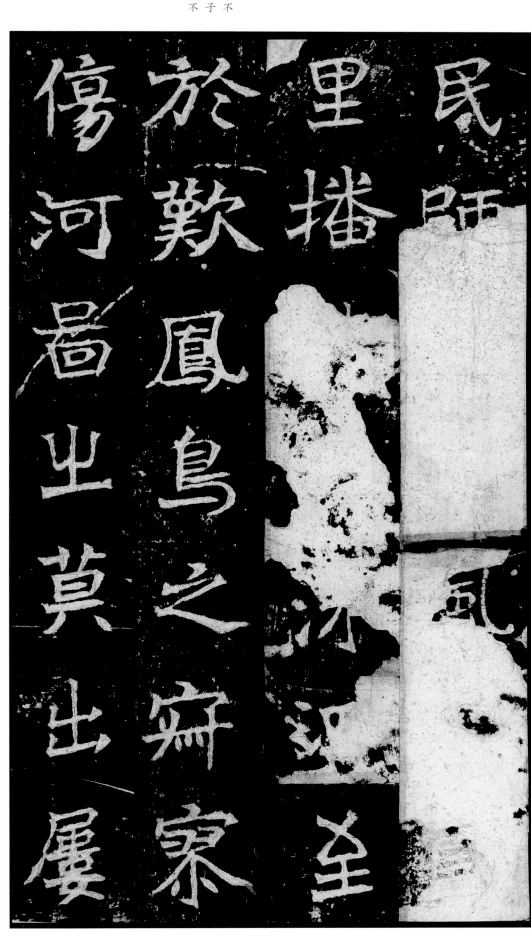

民師□□風□（闕）／里播□□洙泗。至／於歎鳳鳥之寂寥，／傷河圖之莫出，屢／

歎鳳鳥、傷河圖：指孔子自嘆生不逢時，志不得申。典出《論語・子罕》：「子曰：『鳳鳥不至，河不出圖，吾已矣夫！』」

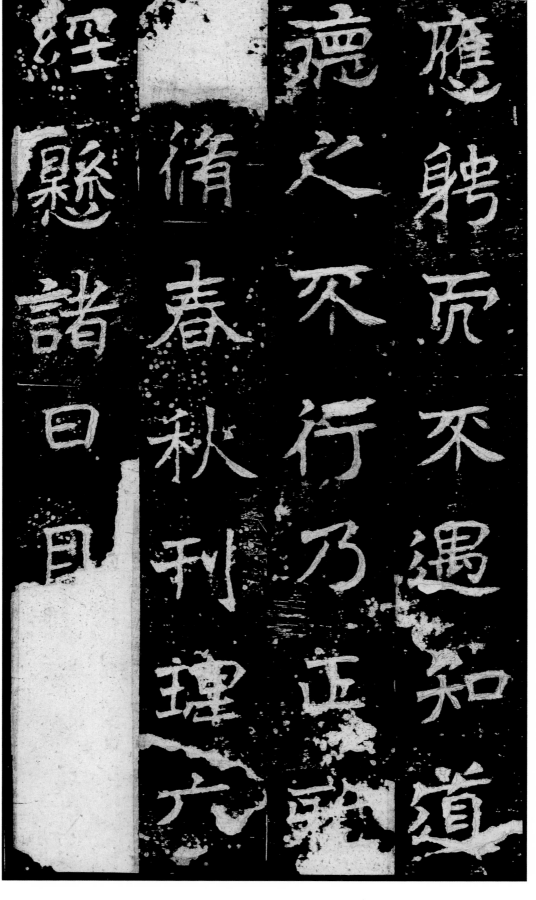

應聘而不遇，知道／德之不行，乃正《雅／〈頌〉》，脩《春秋》，刊理《六／經》，懸諸日月。□□／

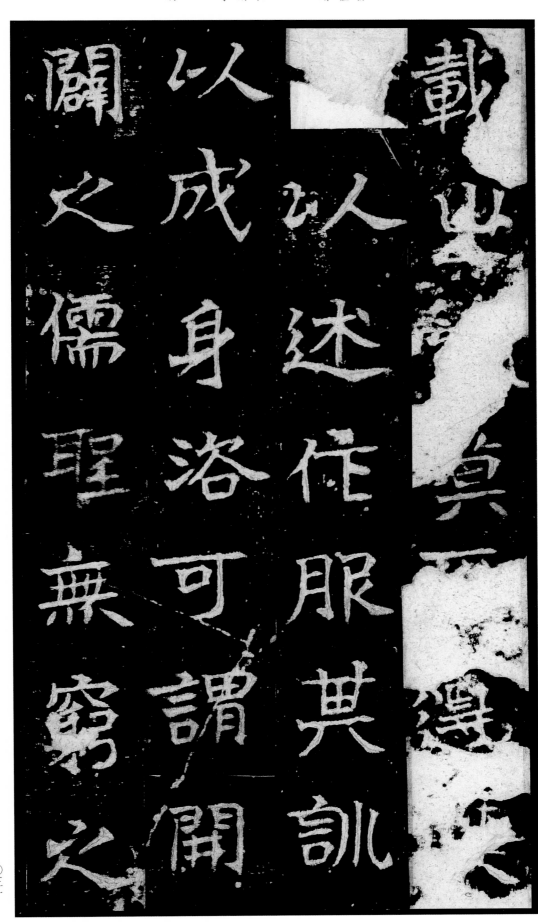

述作：述，叙述，傳承；作，發揚，有為，亦指撰寫著作。《禮記·樂記》：「作者之謂聖，述者之謂明。明聖者，述作之謂也。」

成身：猶言「修身」。《禮記·哀公問》：「公曰：『敢問何謂成身？』孔子對曰：『不過乎物。』」又《孔子家語·致思》：「孔子謂弟子曰：『二三子識之，水且猶可以忠信成身親之，而況於人乎！』」

載之後，莫不遵其／（義）以述作，服其訓／以成身，咨可謂開／闡之儒聖，無窮之／

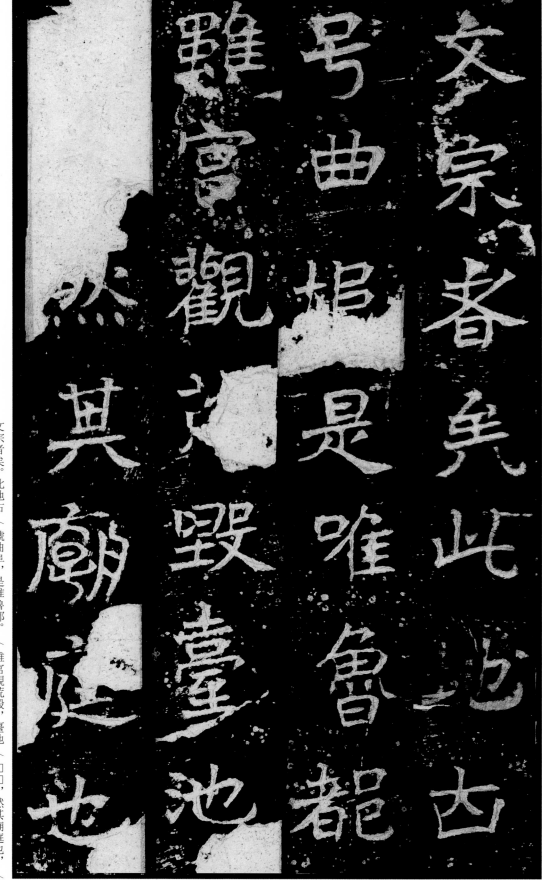

文宗者矣。此地古／號曲阜，是唯魯都。／雖宮觀荒毀，臺池／□□，然其廟庭也，／

蔚（質）林於九冬，罩／脩柯於百刃，類神／栝之侵漢，同梧宮／之巨圍。至夫鴻随／

九冬：指冬季，共九旬九十日，故名。《初學記》引《梁元帝纂要》：「冬日玄英，亦曰安寧，亦日玄冬、三冬、九冬。」

百刃：即『百仞』。

栝：檜樹，其葉似柏樹，枝幹如松樹。

梧宮：戰國時齊國宮殿名，後借指宮殿。漢劉向《説苑·奉使》：「楚使使聘於齊，齊王饗之梧宮。」

鴻：大雁。

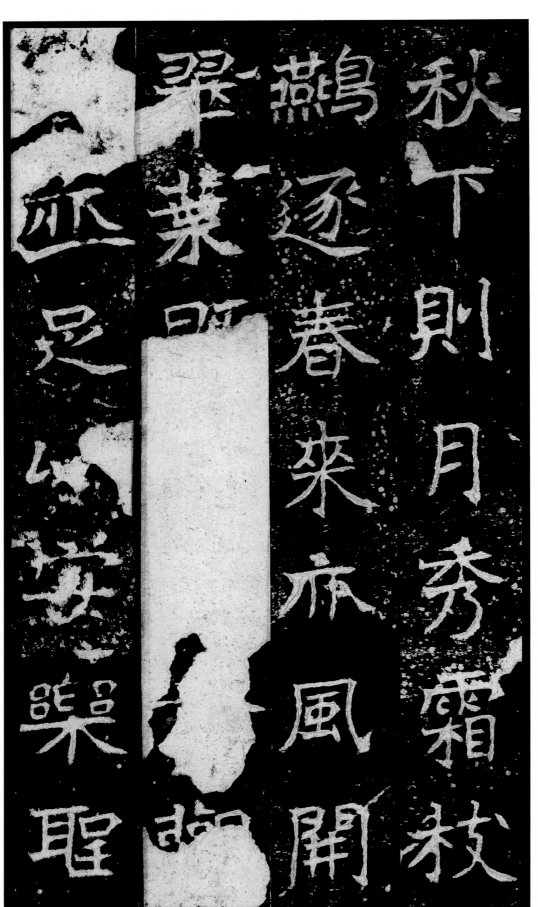

秋下，則月秀霜枝；／鷰逐春來，亦風開／翠葉。既□□□觀／□，亦足以安樂聖／

諔：同『庶』，希冀。

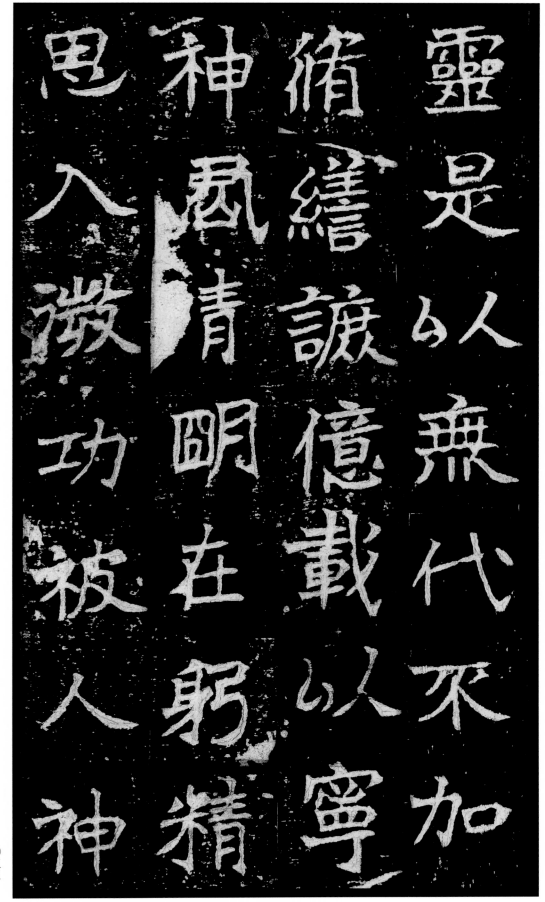

靈。是以無代不加／脩繕，諔億載以寧／神。君清明在躬，精／思入微，功被人神，／

幽顯：指陰間與陽間，鬼神界與世間界。

刱：同「創」。

餝：「飾」之俗字。

岱像：泰山岱廟神像。東魏興和三年李仲璇重修岱岳祠，爲岱廟設立泰山神像之始。

玄宗：指天道旨意深奧。《文選》收王儉《褚淵碑銘》：「眇眇玄宗，蓁蓁辭翰。」李周翰注：「玄宗，道也。」

德貫幽顯。豈唯營 ／ 餝宣質，經刱□□ ／ □□□□如虔脩 ／ 岱像，崇奉玄宗，敦 ／

素齎華，興存廢絕，／視民如傷，納之仁／壽，體亡懷以幽詣，／任萬物以爲心，（豈）／

敦素齎華：敦厚素雅，樸實無華。齎，同『剪』。

視民如傷：指帝王或官員極爲體恤民衆疾苦。《孟子‧離婁下》：『文王視民如傷，望道而未之見。』趙岐注：『視民如傷，雍容不動擾也。』孫奭疏：『言文王常有恤民之心，故視下民常若有所傷，而不敢以橫役擾動之。』

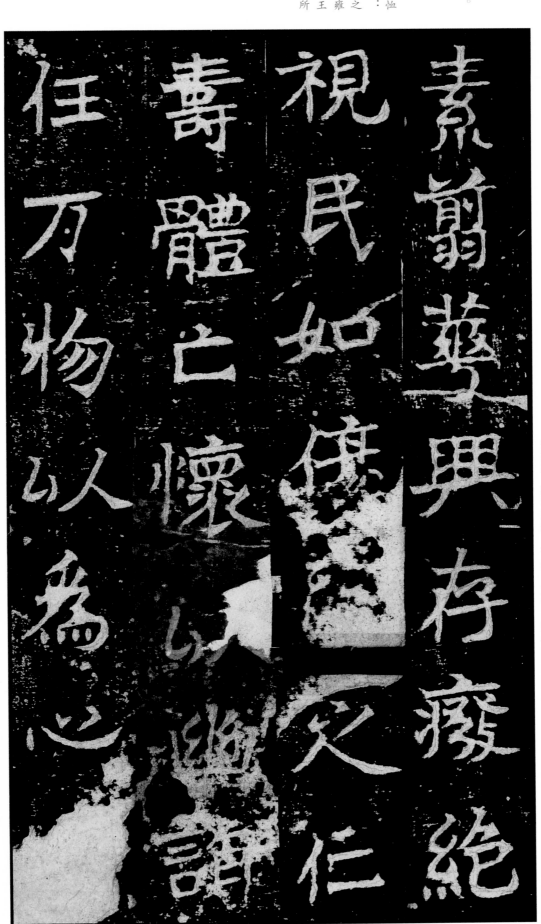

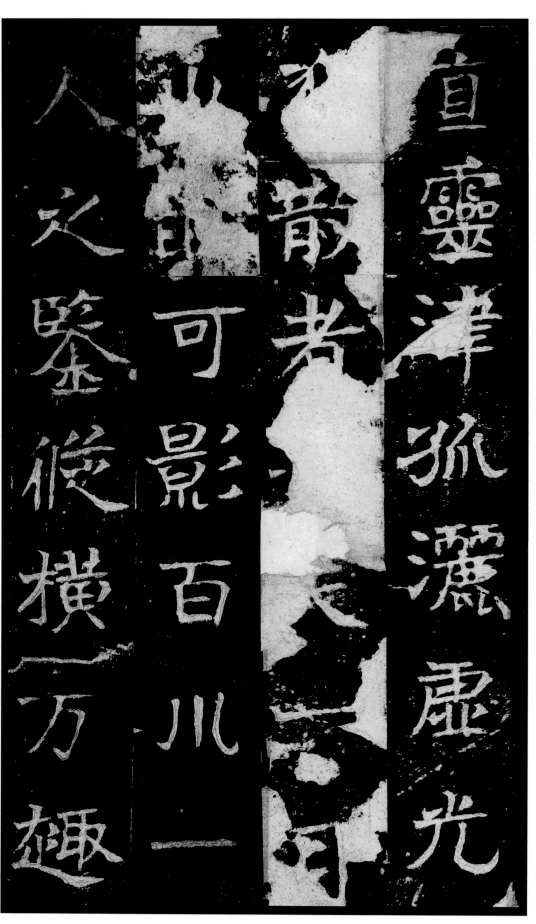

靈津：即天河、銀河。晉道安《檄魔文》：「領眾九百億，飲馬靈津。」

直靈津孤灑，虛光 /（獨）散者（哉）！夫一月 / 之明，可影百川；一 / 人之鑒，從橫萬趣。

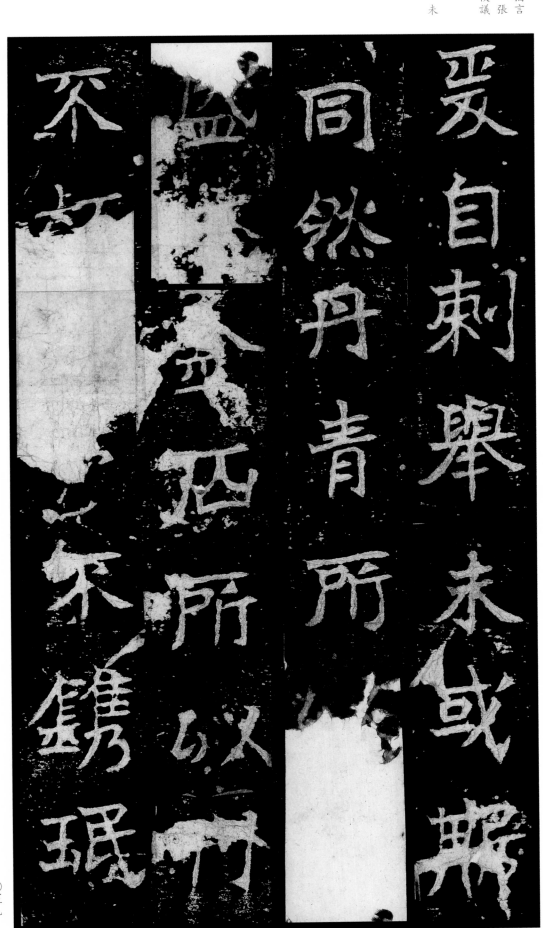

爰自刺舉，未或斯／同。然丹青所以（圖）／盛口，金石所以刊／不朽，口口不鑴，琯／

刺舉：檢舉奸惡，舉薦有功，猶言
「賞罰」。《魏書·術藝傳·張
淵》：「執法刺舉於南端，五侯議
疑於水衡。」

未或斯同：指沒有區別對待。未
或，無有。

〇四〇

瑶瑶：泛指美玉、寶石。晉支遁《阿彌陀佛像贊》：「瑶瑶沉粲，芙蕖晞陽。流澄其潔，藥播其香。」

俾：使。

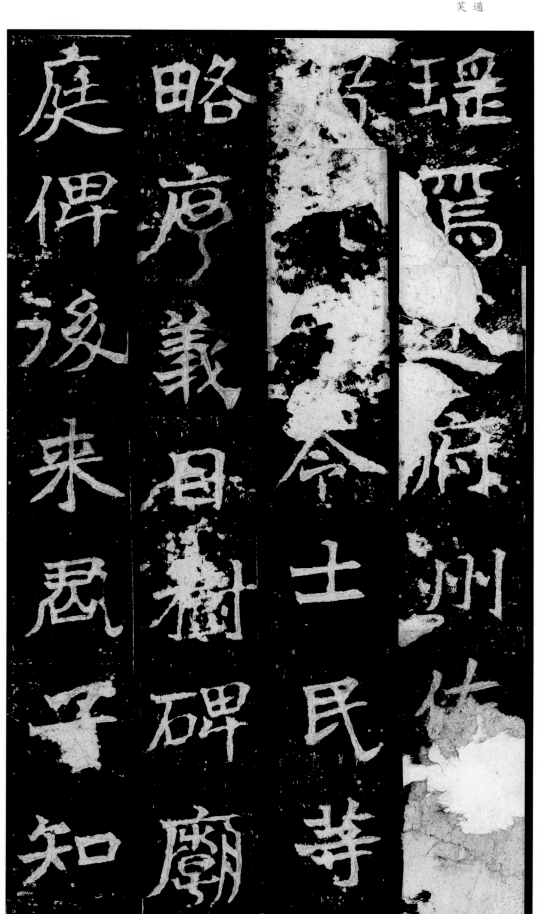

瑶焉述。府州佐□／□□□令士民等，／略序義目，樹碑廟／庭，俾後來君子，知／

功業之若斯焉。乃／作頌曰：／二儀肇泮，人倫攸／舉。邈邈玄王，誕兹／

二儀肇泮：指世界初爲混沌，陰陽
始分別，乃有天、地、日、月。二
儀，陰陽。肇，始。泮，散。

攸：語助詞。

邈邈：遙遠貌，此指歷史悠遠。

玄王：指商代始祖契，商部落領
袖，黃帝後裔，傳說爲黑帝玄冥之
子，一說爲玄鳥所生，故名。

祖習堯舜，獻章文武：遵循堯舜
之道，效法周文王、武王之制。語
出《禮記·中庸》：『仲尼祖述堯
舜，憲章文武。』舜，同『舜』。

九天：指天空之中央與四面八方，
亦指天空最高處。漢揚雄《太
玄·太玄數》釋爲中天、羨天、從
天、更天、睟天、廓天、減天、沉
天、成天。又《呂氏春秋·有始》
謂中央曰鈞天，東方曰蒼天，東北
曰變天，北方曰玄天，西北曰幽
天，西方曰顥天，西南曰朱天，南
方曰炎天，東南曰陽天。

八宇：八方之地，猶言普天之下。
《文選》收陸機《七征》：『撫六
響而高遊，瞰八宇以攄眐。』

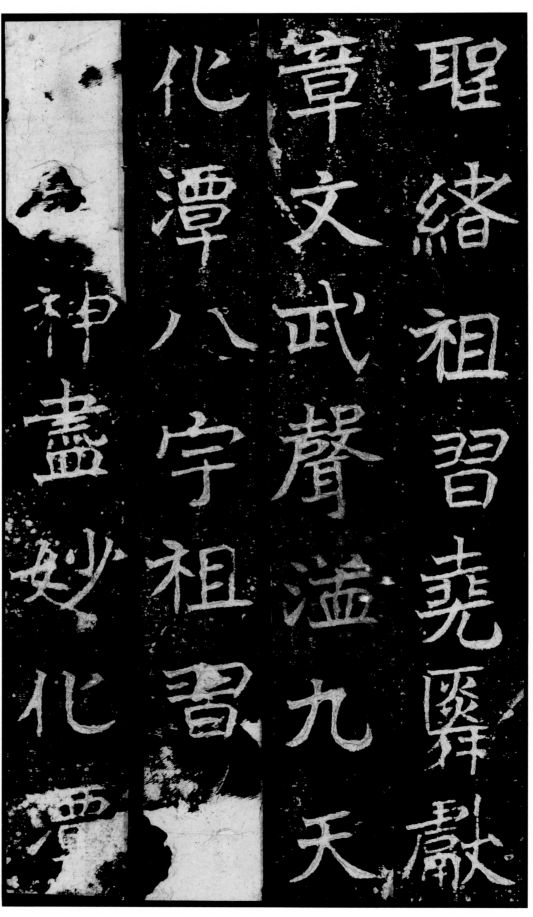

聖緒。祖習堯舜，獻 ／ 章文武。聲溢九天，／ 化潭八宇。祖習□ ／ □，（聖）神盡妙。化潭 ／

伊何：為何。伊，為，作。

孤昭：猶言「孤照」。

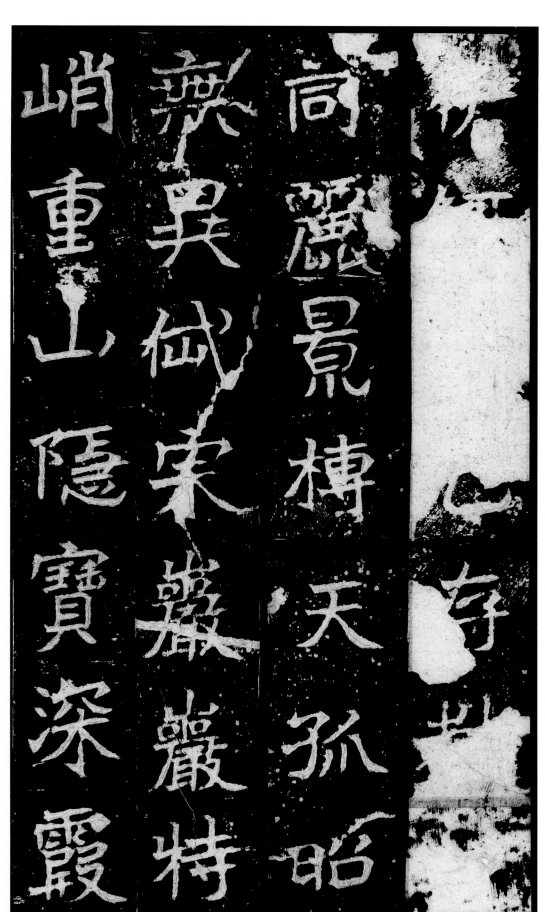

（伊何，）□□存教。□／同麗景，榑天孤昭。／無異岱宗，巖巖特／峭。重山隱寶，深霞／

〇四三

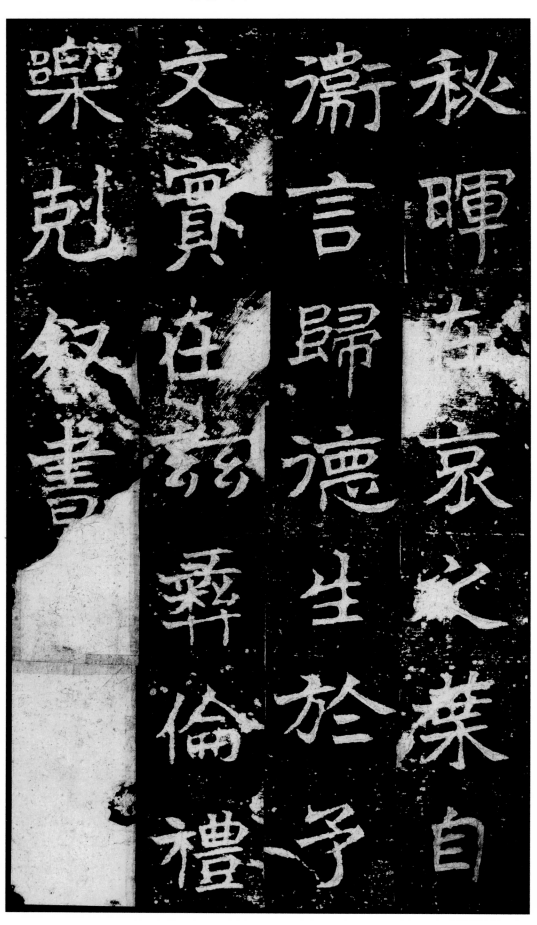

彝倫：本指常理、常道，此處引申
爲表率，親身躬行。《尚書·洪
範》：「王乃言曰：『嗚呼，箕
子！惟天陰騭下民，相協厥居，我
不知其彝倫攸叙。』」蔡沉注：
「彝，常也；倫，理也。」

秘暉。在哀之葉，自／衛言歸。德生於予，／文實在兹。彝倫禮／樂，剋叙《書》（《詩》）。□□／

灰管流氣：古代測驗節氣變化，備律管若干，入地深淺不一，以葭莩之灰置於管口，因時而地氣上發，吹灰以驗，故名。《晉書·律曆志上》：「又葉時日於晷度，效地氣於灰管，故陰陽和則景至，律氣應則灰飛。」

良木其摧：猶言「梁木其摧」，比喻賢哲能士不能得到重用。語出《禮記·檀弓上》：「孔子蚤作，負手曳杖，逍遙於門。歌曰：『泰山其頹乎？梁木其壞乎？哲人其萎乎？』」

緬踰：度過遙遠的時光。緬，悠遠貌。

熟：同『孰』，誰。

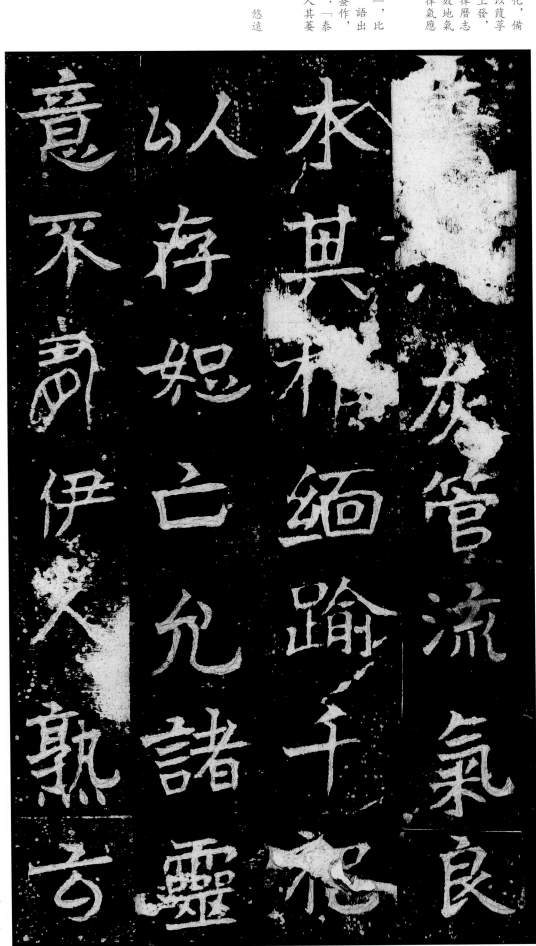

（驚異，）灰管流氣。良／木其摧，緬踰千祀。／以存㤪亡，允諸靈／意。不有伊人，熟云／

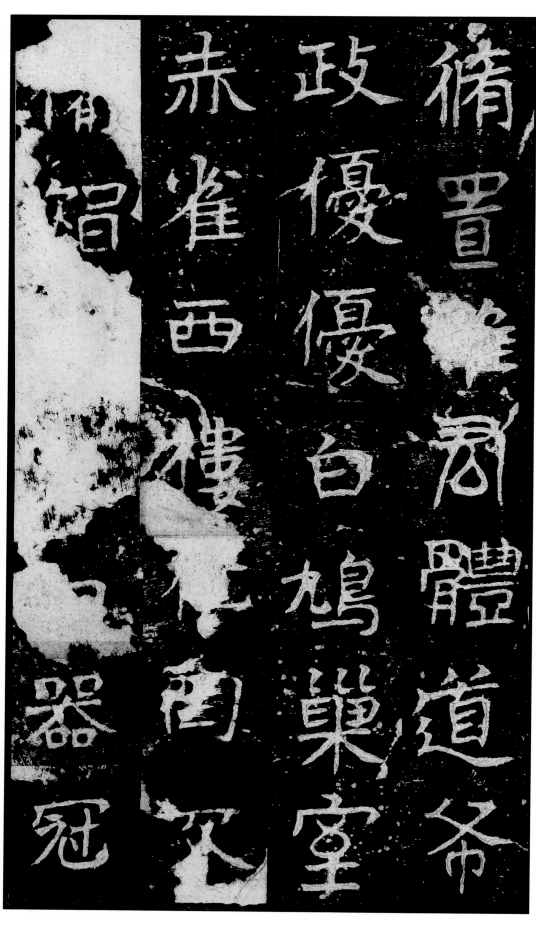

優優：雍容自得貌。

赤雀：傳說中的瑞鳥，傳說周文王
爲西伯時，有至誠之心，一日赤雀
銜丹書，授以天命。《太平御覽》
引《尚書‧中候》：「周文王爲
西伯，季秋之月甲子，赤雀銜丹書
入豐鄗，止於昌戶。乃拜，稽首受
取。曰：「姬昌，蒼帝子；亡殷
者，紂也。」」

西樓：即「栖樓」。

脩置。唯君體道，布／政優優。白鳩巢室，／赤雀西樓。仁罔不／備，智□□（周）。器冠／

〇四六

後哲，風邁前脩。既／繕孔像，復立十賢。／誠兼岱宇，勳盡重／玄。仰聖儀之煥爛，／

後栬風邁前脩既
繕肖像復立十賢
誠兼岱宇勳盡重
玄仰聖儀必煥爛

重玄：天空。《文選》收陸機《漢
高祖功臣頌》：「重玄匪奧，九
地匪沉。」李善注：「重玄，天
也。」

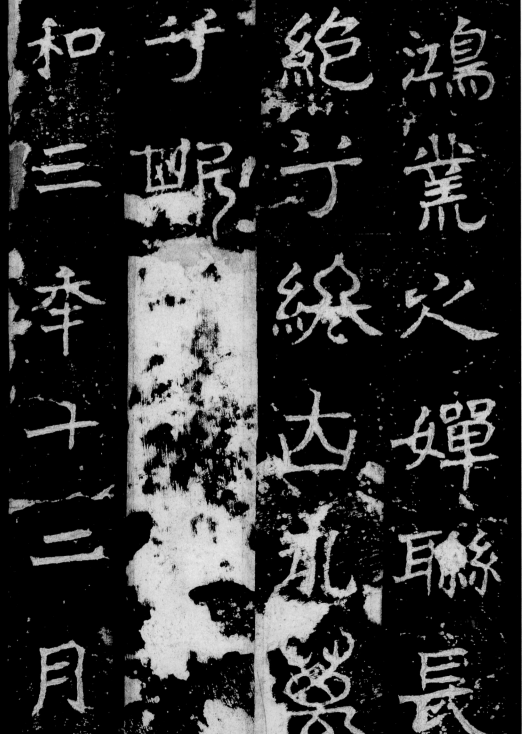

嘉鴻業之嬋聯。長／無絕兮終古，永萬／（億）兮斯（傳）。／興和三年十二月

興和三年：公元五四一年。『興
和』爲東魏孝靜帝元善見年號。

十一日功。

【碑陰】鎮遠將軍倉曹參軍盖子華／前將軍功曹參軍屈儁／征虜將軍錄事參軍李良賓／征東將軍壽陽子司馬時老生／征東將軍長史崔珎／

倉曹：官署名，司掌倉庫糧穀事務。南北朝時諸公府及主要將軍府皆置，多以參軍爲長官。

參軍：官名，東漢末始有『參某某軍事』，謂參謀軍事，簡稱『參軍』。南北朝時爲王、相、將軍等佐官。

功曹：官署名，西漢始置，兩晉、南北朝多改稱西曹，也有并設西曹、功曹，主管業績考察、人事選用。官名有功曹從事、功曹史、西曹書佐、西曹參軍等。

錄事參軍：官名，東晉時晉元帝鎮東丞相府始置錄事參軍，司掌總錄各曹文簿案卷，舉彈善惡。南北朝時各公府沿置。

長史：官名，其執掌事務不固定，南北朝時州郡長官下多置其職，爲刺史、太守的佐官，相當於今秘書長、幕僚長。

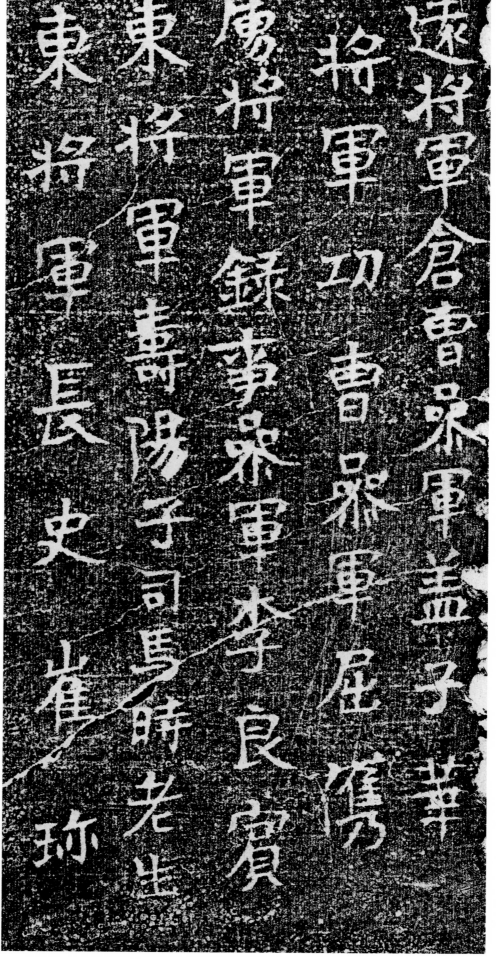

冠軍將軍別駕從事史順陽子張敬賓 / 鎮遠將軍治中從事史魏子良 /

別駕從事史：官名，漢時始置，爲州刺史佐官，因官位較高，出巡時不與刺史同車，別乘一車，故名。

治中從事史：官名，漢時始置，爲州刺史之佐官，治理衆曹案卷簿冊，斷庶民訟獄，地位僅次於別駕。

典籤：官名，亦稱「典籤帥」，始於南朝。因中央爲監視諸王出使方鎮之故，派典籤佐之，意爲典領文書，多以天子近侍充任。因其權力甚大，遂有「籤帥」之稱。

長流參軍：官名，也稱「治獄參軍」，諸軍府長流賊曹長官，司掌捕捉盜賊、審理處罰等禁防事務。

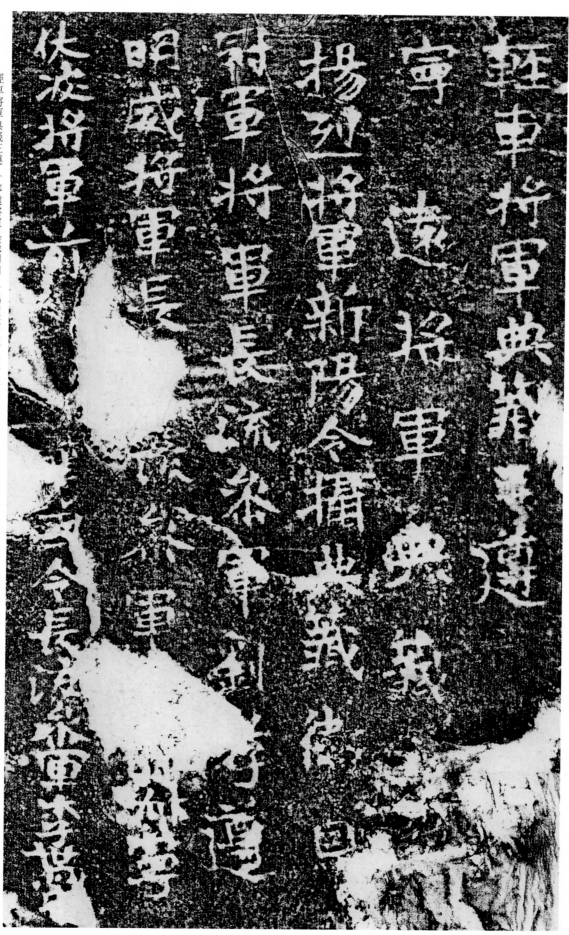

輕車將軍典籤王遵／寧遠將軍典籤□□／揚烈將軍新陽令攝典籤衛恩／冠軍將軍長流參軍劉孝遵／明威將軍長流參軍□□寧／伏波將軍前襄國令長流參軍李世榮／

鎧曹參軍：官名，司掌製作、統籌鎧甲等戰備物資，南北朝時公府、將軍府并置，長官為參軍或行參軍。

城局參軍：官名，賊曹長官，司掌刑獄司法、罪徒勞役、城防修繕等事務。

冠軍將
軍
軍張洛
參軍
中堅將軍參軍事王元龜
中堅將軍鎧曹參軍蘇文淵
平南將軍甲曹參軍劉僧仁
征虜將軍城局參軍禹太安

外兵參軍：官名，南北朝時諸
公、軍府佐官，司掌府外兵曹事
務，兼備參謀咨詢。其品階高低
不定，有以將軍、太守兼領者。

中兵參軍：官名，三國魏時始
置，統帥京畿部隊。南北朝時諸
公及主要將軍府多置此職，掌本
府中兵曹事務，兼備參謀咨詢。
其品階隨府主地位而高下不同。

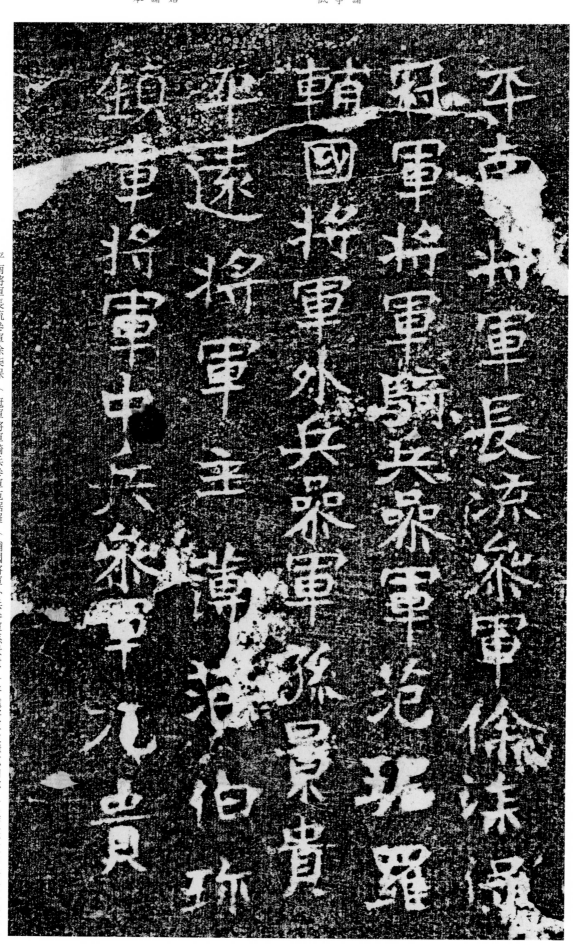

平南將軍長流參軍徐柒保 ／
冠軍將軍騎兵參軍范琚羅 ／
輔國將軍外兵參軍孫景貴 ／
平遠將軍主簿范伯珎 ／
鎮軍將軍中兵參軍元貴 ／

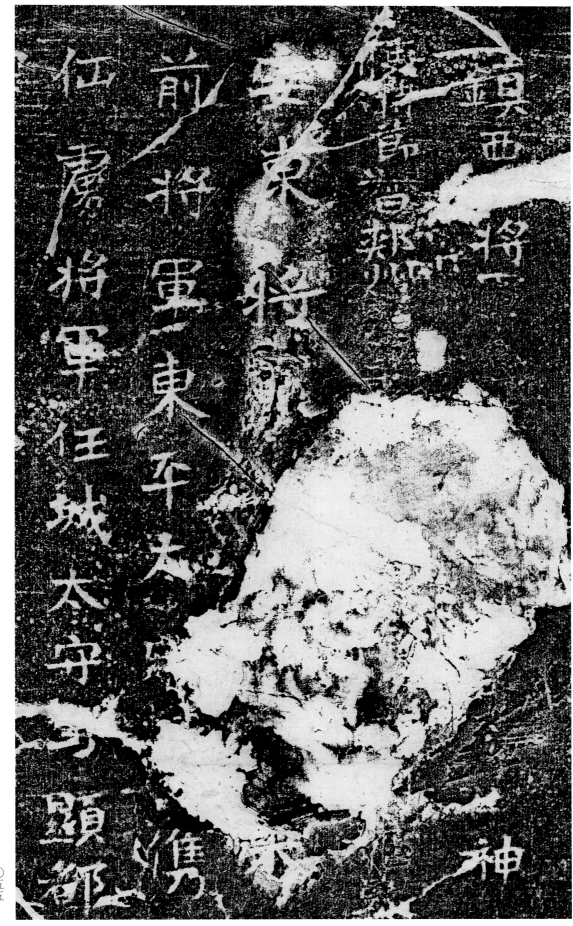

鎮西將軍金……太守牛神 ／ 使持節督郟州諸軍事…… ／ 安東將軍…… ／ 前將軍東平太守□儁 ／ 征虜將軍任城太守馬顯都 ／

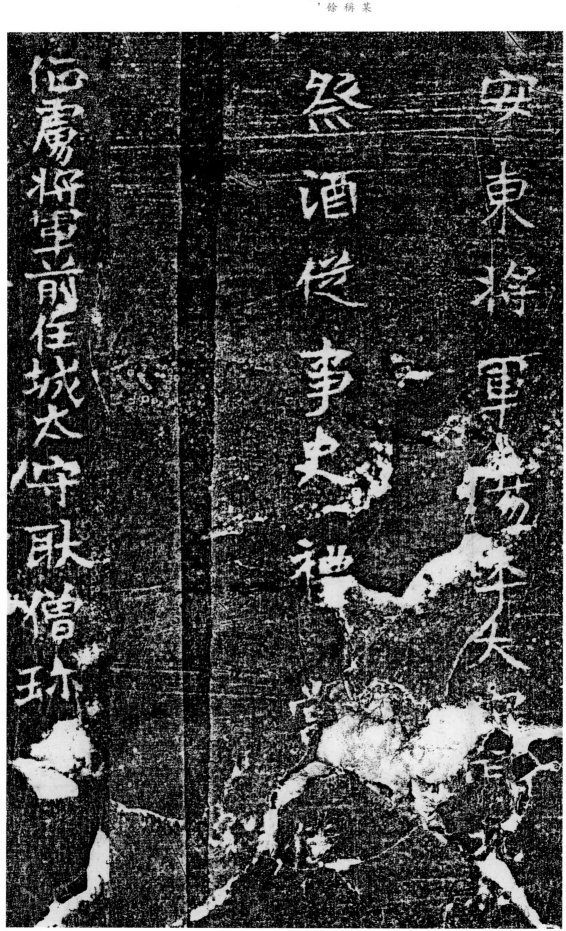

安東將軍陽平太守高元和 ／ 祭酒從事史禮當德 ／ 征虜將軍前任城太守耿僧珍 ／

員外：官名，全稱『員外郎』，指
郎官正員以外的副郎。南北朝時爲
地位較高的近侍官。

給事中：官名，因給事殿中，以備
顧問應對、討論政事，故名。南北
朝時權位不重，常侍從天子左右，
諫諍得失，收發文書，亦司圖書、
修史等事務。

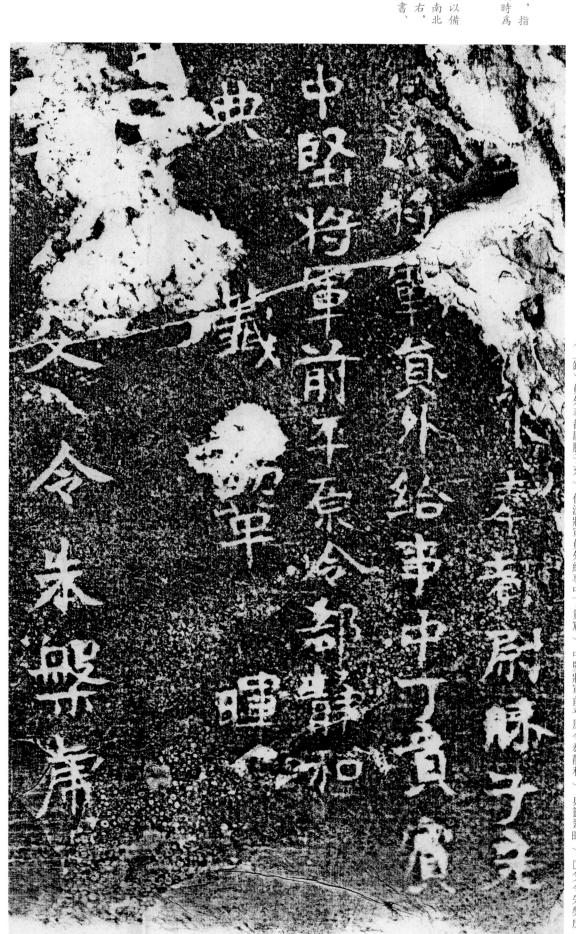

（上缺）員外奉都尉滕子充／伏波將軍員外給事中丁貴賓／中堅將軍前平原令郊靜和／典籤翬暉／□父令朱槃虎／

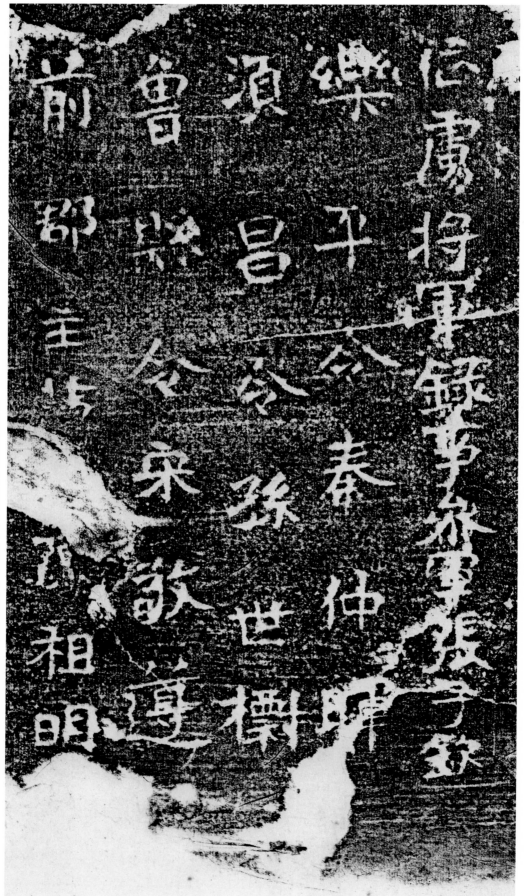

征虜將軍錄事參軍張子欽 ／ 樂平令秦仲暉 ／ 須昌令孫世樹 ／ 魯縣令宋敬遵 ／ 前郡主簿陳祖明 ／

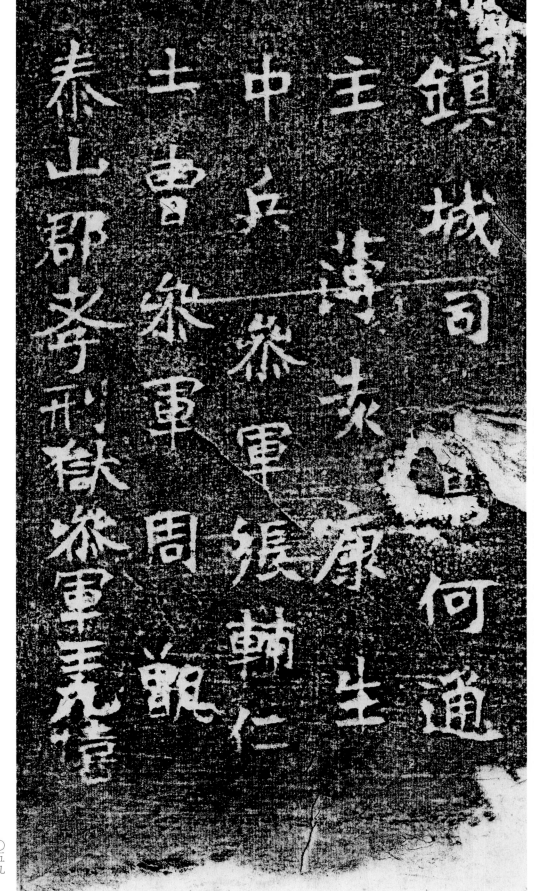

鎮城司馬何通／主簿袁康生／中兵參軍張輔仁／士曹參軍周甄／泰山郡孝刑獄參軍王元憘／

五官：官名，亦稱「五官掾」，漢時始置，爲郡太守佐吏，司掌功曹及諸曹事。

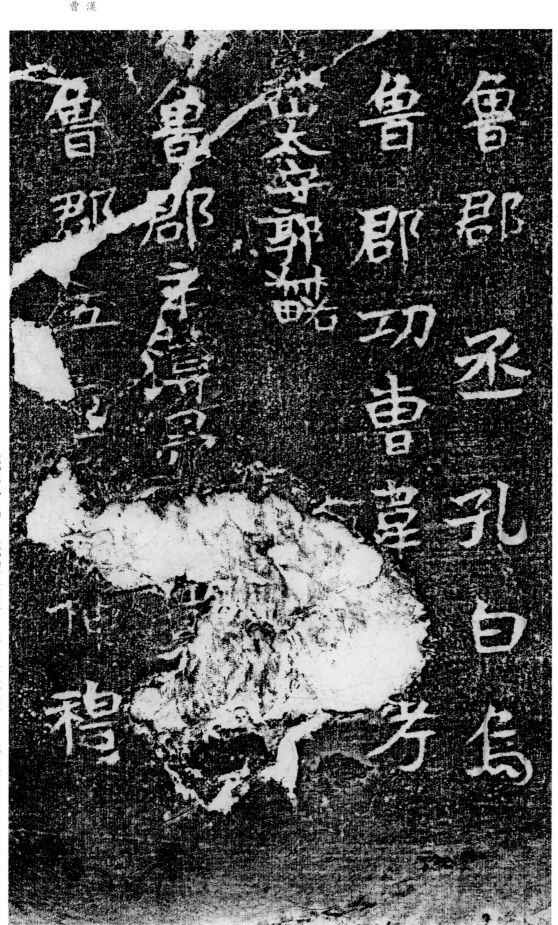

魯郡丞孔白烏 ／ 魯郡功曹韋口考 ／ 泰山太守郭叔略 ／ 魯郡主簿晁口夐 ／ 魯郡五官口神穆 ／

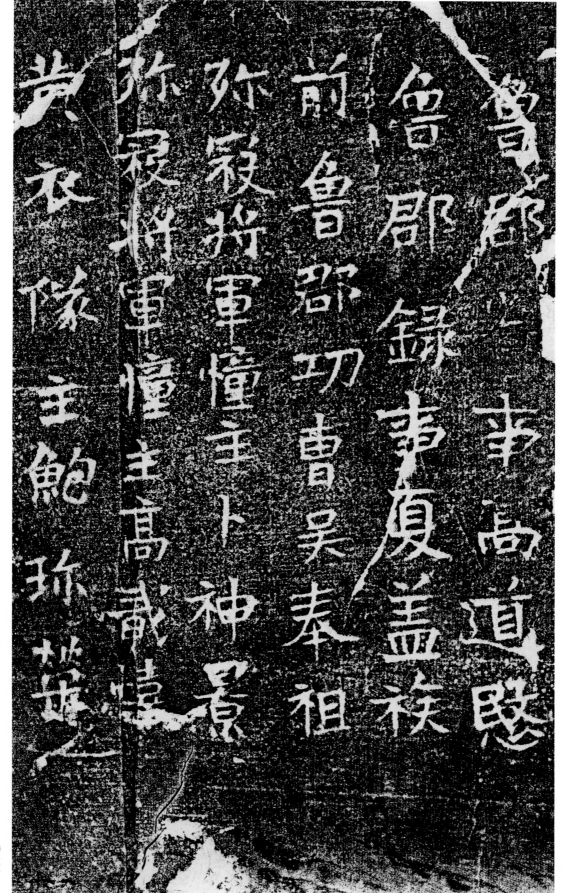

魯郡省事高道愍

魯郡錄事夏盖祾

前魯郡功曹吳奉祖

殄寇將軍憧主卜神景

殄寇將軍憧主高戤愷

黃衣隊主鮑珎榮

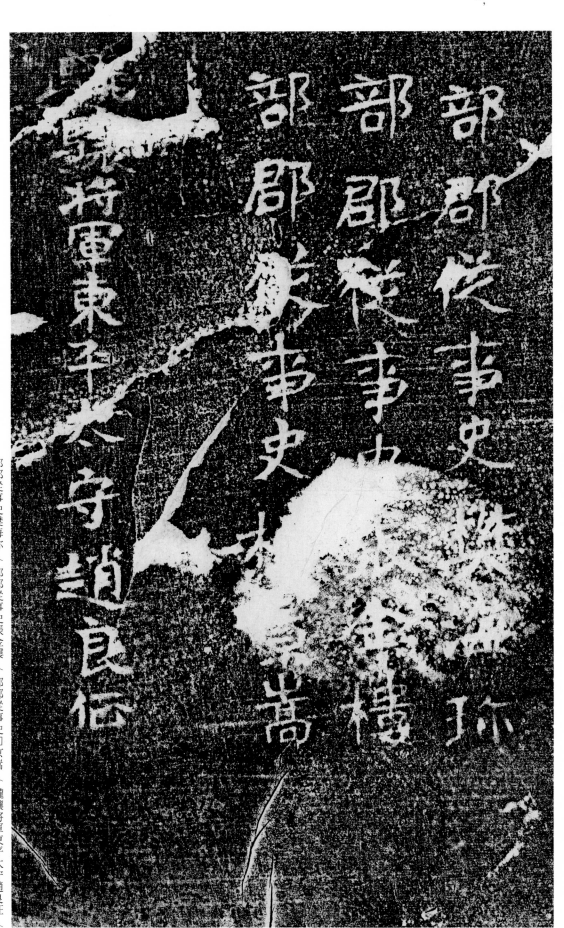

部郡從事史樊海珎 ／ 部郡從事史張金樓 ／ 部郡從事史□京嵩 ／ 驃騎將軍東平太守趙良征 ／

歷代集評

右《魯孔子廟碑》，後魏北齊時書，多若此筆畫不甚佳，然亦不俗，而往往相類，疑其一時所尚，當自有法。又其點畫多異，故録之以備廣覽。

——宋·歐陽脩《集古録》

東魏《修魯孔子廟碑》，見歐陽公《集古録》，公絶不取其文，特以其用筆不俗而字畫多異，聊存之。

——明·王世貞《弇州續稿》

李仲璇爲兖州都督，修孔子廟建碑，事在興和三年，史官稱之。是時高歡與宇文泰方確鬬關洛，而東魏又當遷都之際，仲璇乃能改修孔廟，崇尚文儒，賢矣。碑正書，時作篆筆，間以分隸，形容奇怪，考占書法，大小篆謂之篆，東漢諸碑，減篆筆有批法者謂之隸，以篆筆作隸書，謂之八分，亦謂之隸。正書今亦謂之楷，然則如此碑，篆耶？分耶？古今楷耶？

——明·趙崡《石墨鐫華》

魏兖州刺史李仲璇撰文并書，孝静帝興和三年十二月立石杏壇之下，碑尚完好，雜大小篆、分隸於正書中，蓋自大武始光間，初造新字千餘，頒之遠邇，以爲楷式，一時風尚乖別。

——清·朱彝尊《曝書亭集》

右曲阜縣《修孔子廟碑》，魏兖州刺史李仲璇撰文并書，孝静帝興和三年十二月立石杏壇之下，碑尚完好，雜大小篆、分隸於正書中，蓋自大武始光間，初造新字千餘，頒之遠邇，以爲楷式，一時風尚乖別。

魏碑固多隸體，此更純以篆隸之字參雜其間，尤多別體。

——清·楊守敬《激素飛清閣評碑記》

南北朝碑莫不有漢分意，《李仲璇》《曹子建》等碑顯用篆筆。

——清·康有爲《廣藝舟雙楫》

太和之後，諸家角出，奇逸則有若《石門銘》……兀夷則有若《李仲璇》……統觀諸碑，若游群玉之山，若行山陰之道，凡後世所有之體格無不備，凡後世所有之意態亦無不備矣。

——清·康有爲《廣藝舟雙楫》

何言有魏碑可無隋碑也？……莊美之《舍利塔》《蘇慈》，則《賈思伯》《李仲璇》有之。

——清·康有爲《廣藝舟雙楫》

古今之中，唯南碑與魏爲可宗。可宗爲何？曰有十美：一曰魄力雄强，二曰氣象渾穆，三曰筆法跳越，四曰點畫峻厚，五曰意態奇逸，六曰精神飛動，七曰興趣酣足，八曰骨法洞達，九曰結構天成，十曰血肉豐美。是十美者，唯魏碑、南碑有之……《始興王碑》爲峻美嚴整之宗，《李仲璇》輔之。

——清·康有爲《廣藝舟雙楫》

圖書在版編目（CIP）數據

李仲璇修孔廟碑/上海書畫出版社編．——上海：上海書畫出版社，2022
（中國碑帖名品二編）

ISBN 978-7-5479-2790-8

Ⅰ．①李… Ⅱ．①上… Ⅲ．①楷書－碑帖－中國－東魏
Ⅳ．①J292.23

中國版本圖書館CIP數據核字（2022）第034719號

中國碑帖名品二編［九］

李仲璇修孔廟碑

本社 編

責任編輯　馮　磊
審　　讀　陳家紅
圖文審定　田松青
責任校對　郭曉霞
封面設計　王　峥
整體設計　馮　磊
技術編輯　包賽明

出版發行　上海世紀出版集團
　　　　　上海書畫出版社
地址　上海市閔行區號景路159弄A座4樓
郵政編碼　201101
網址　www.shshuhua.com
E-mail　shcpph@163.com
印刷　上海雅昌藝術印刷有限公司
經銷　各地新華書店
開本　710×889mm　1/8
印張　8.5
版次　2022年6月第1版
　　　2022年6月第1次印刷

書號　ISBN 978-7-5479-2790-8
定價　68.00元

若有印刷、裝訂質量問題，請與承印廠聯繫